葫芦丝、巴乌
自学入门教程

臧翔翔 编著

全国百佳图书出版单位

化学工业出版社

·北京·

参编人员：

柏　凡	陈倩倩	戴　霞	冯丽娜	冯　敏	郭曼妮	胡　洁	胡雯芮
黄信成	彭　芳	田　和	汪梦洁	王　茜	王　岩	杨碧云	杨一帆
臧天祥	臧翔翔	周国庆	周亚楠				

图书在版编目（CIP）数据

超易上手：葫芦丝、巴乌自学入门教程 / 臧翔翔编著.—
北京：化学工业出版社，2018.3（2025.1重印）
ISBN 978-7-122-31444-4

Ⅰ.①超… Ⅱ.①臧… Ⅲ.①民族管乐器-吹奏法-中国-教材 Ⅳ.①J632.19

中国版本图书馆CIP数据核字（2018）第017065号

本书音乐作品著作权使用费已交中国音乐著作权协会。

责任编辑：李　辉　田欣炜　　　　　　装帧设计：刘丽华
责任校对：宋　夏

出版发行：化学工业出版社（北京市东城区青年湖南街13号　邮政编码100011）
印　　装：北京盛通数码印刷有限公司
880mm×1230mm　1/16　印张9　2025年1月北京第1版第6次印刷

购书咨询：010-64518888　　　　　　售后服务：010-64518899
网　　址：http://www.cip.com.cn
凡购买本书，如有缺损质量问题，本社销售中心负责调换。

定　　价：32.80元　　　　　　　　　　　　　　　　　　版权所有　违者必究

目录

第一章　认识葫芦丝与巴乌

第1节　葫芦丝与巴乌简介⋯⋯⋯⋯ 001
第2节　葫芦丝与巴乌的构造 ⋯⋯⋯ 002
第3节　葫芦丝与巴乌的选购 ⋯⋯⋯ 003

第二章　葫芦丝与巴乌演奏基础

第1节　葫芦丝与巴乌的演奏姿势⋯⋯⋯ 005
第2节　葫芦丝与巴乌吹奏要领 ⋯⋯⋯ 007
 2.1　葫芦丝与巴乌的吹奏口型⋯⋯⋯ 007
 2.2　葫芦丝与巴乌的呼吸方法 ⋯⋯⋯ 007
第3节　葫芦丝与巴乌的吹奏方法 ⋯⋯⋯ 008
 3.1　葫芦丝与巴乌的按孔方式⋯⋯⋯ 008
 3.2　葫芦丝与巴乌指法表 ⋯⋯⋯ 009

第三章　乐理基础

第1节　认识简谱⋯⋯⋯⋯⋯⋯⋯ 010
 1.1　认识音符⋯⋯⋯⋯⋯⋯⋯ 010
 1.2　音符的时值⋯⋯⋯⋯⋯⋯ 011
 1.3　调号与拍号⋯⋯⋯⋯⋯⋯ 011
 1.4　休止符⋯⋯⋯⋯⋯⋯⋯ 012
第2节　小节与小节线 ⋯⋯⋯⋯⋯ 012
第3节　演奏符号与音乐术语 ⋯⋯⋯ 013

第四章　基本音符练习

第1节　"5"音的练习 ⋯⋯⋯⋯ 018
第2节　"6"音的练习 ⋯⋯⋯⋯ 020
第3节　"7"音的练习 ⋯⋯⋯⋯ 021
 玛丽有只小羊羔 ⋯⋯⋯⋯⋯ 022
第4节　"1"音的练习 ⋯⋯⋯⋯ 022
第5节　"2"音的练习 ⋯⋯⋯⋯ 023
第6节　"3"音的练习 ⋯⋯⋯⋯ 024
 母鸭带小鸭 ⋯⋯⋯⋯⋯⋯ 025
第7节　"4"音的练习 ⋯⋯⋯⋯ 025
第8节　"5"音的练习 ⋯⋯⋯⋯ 026
 到站了 ⋯⋯⋯⋯⋯⋯⋯⋯ 027
第9节　"6"音的练习 ⋯⋯⋯⋯ 027
 多年以前 ⋯⋯⋯⋯⋯⋯⋯ 028
第10节　"3"音的练习 ⋯⋯⋯⋯ 028
 不认输的小火车 ⋯⋯⋯⋯⋯ 029

第五章　演奏技巧练习

第1节　气息练习⋯⋯⋯⋯⋯⋯ 030
 北风吹（节选）⋯⋯⋯⋯⋯ 031
 鼓浪屿之波（节选）⋯⋯⋯⋯ 032
第2节　力度表情练习 ⋯⋯⋯⋯ 032
 小松鼠吃核桃 ⋯⋯⋯⋯⋯⋯ 034

我和你 ································· 034
　第3节　舌尖技巧练习 ················· 035
　　3.1　单吐音 ··························· 035
　　3.2　双吐音 ··························· 036
　　3.3　三吐音 ··························· 037
　　傣乡情歌（节选） ····················· 037
　　多情的巴乌（节选） ·················· 038
　第4节　手指技巧练习 ················· 038
　　4.1　滑音 ······························ 038
　　4.2　颤音 ······························ 039
　　4.3　叠音与打音 ····················· 040
　　4.4　倚音 ······························ 040
　　美丽的金孔雀（节选） ··············· 041
　　竹林深处 ································ 042

第六章　全按作"1""2""4"的指法练习

　第1节　全按作1的指法练习 ········ 043
　　箫 ·· 044
　　欢乐的节日 ····························· 045
　第2节　全按作2的指法练习 ········ 045
　　练习曲 ···································· 046
　　采桑舞 ···································· 046
　　牧童谣 ···································· 047
　第3节　全按作4的指法练习 ········ 047
　　练习曲 ···································· 048
　　娃哈哈 ···································· 048

第七章　乐曲精选

　儿童歌曲 ···································· 049
　　欢乐颂 ···································· 049
　　两只老虎 ································· 050
　　对歌 ······································· 050
　　找朋友 ···································· 050
　　数蛤蟆 ···································· 051
　　粉刷匠 ···································· 051
　　洋娃娃和小熊跳舞 ··················· 051
　　小小公鸡 ································· 052
　　新年好 ···································· 052
　　大树妈妈 ································· 052
　　小乌鸦爱妈妈 ························· 053
　　蝈蝈 ······································· 053
　　小拜年 ···································· 054
　　小毛驴 ···································· 054
　　小红帽 ···································· 055
　　小花伞 ···································· 055
　　采蘑菇的小姑娘 ······················ 056
　民族歌曲 ···································· 057
　　婚誓 ······································· 057
　　星星索 ···································· 058
　　金风吹来的时候 ······················ 059
　　蝴蝶泉边 ································· 060
　　葫芦情 ···································· 061
　　版纳之夜 ································· 062
　　大鼓 ······································· 063
　　景颇情歌 ································· 064
　　湖边的孔雀 ····························· 065
　　瑶族舞曲 ································· 067
　　紫竹调 ···································· 068
　　月光下的凤尾竹 ······················ 070
　　崖畔上开花 ····························· 072
　　美丽的金孔雀 ························· 074
　　侗乡之夜 ································· 076
　　竹楼情歌 ································· 078
　　傣乡情歌 ································· 080
　　金色的孔雀 ····························· 082

相亲亲 …………………… 084	盼红军 …………………… 114
想亲亲 …………………… 086	喀秋莎 …………………… 115
渔村晚霞 ………………… 088	一生有你 ………………… 116
傣乡风情 ………………… 090	涛声依旧 ………………… 117
小大姐去踏青 …………… 092	小放牛 …………………… 118
小看戏 …………………… 094	高山青 …………………… 120
道拉基 …………………… 096	我真的受伤了 …………… 121
节日歌舞 ………………… 098	为爱瘦一次 ……………… 122
孟姜女 …………………… 100	荷塘月色 ………………… 123
故乡的亲人 ……………… 101	贝加尔湖畔 ……………… 124
芦笙恋歌 ………………… 102	传奇 ……………………… 125
火把节之夜 ……………… 104	凉凉 ……………………… 126
渔歌 ……………………… 106	弯弯的月亮 ……………… 127

流行歌曲 ……………………… 109

军港之夜 ………………… 109	小情歌 …………………… 128
山楂树 …………………… 110	弥渡山歌 ………………… 129
老黑奴 …………………… 111	夜空中最亮的星 ………… 130
红旗歌 …………………… 112	采茶灯 …………………… 131
小黄鹂鸟 ………………… 113	

♪ 附录　葫芦丝与巴乌指法表

第一章

认识葫芦丝与巴乌

第1节 葫芦丝与巴乌简介

葫芦丝又称为葫芦箫，主要流传于我国云南地区。葫芦丝的历史最早可以追溯到先秦时代，相传在云南德宏傣族景颇族自治州梁河县勐养江畔发生了一次山洪暴发，一位勇敢的傣家小卜冒抱起一个大葫芦，闯过惊涛骇浪，救出了自己的心上人，佛祖被他忠贞不渝的爱情所感动，把竹管插入金葫芦，送给勇敢的小卜冒，小卜冒手捧起金葫芦，立刻吹出了美妙的乐声，顿时风平浪静，从此葫芦丝就在梁河县勐养傣族人家传承下来，梁河的德昂族、景颇族、阿昌族也前来取经，相继扩大到了整个德宏和其他民族地区。

葫芦丝是用天然葫芦作为吹气壶，以三根长短不一的竹管并排插在葫芦的下端，中间较长的一根叫主管，开七孔。旁边的两根称为附管，一支为高音，一支为低音。葫芦丝常用的调为C调、降B调、D调、F调等。新中国成立以后，音乐家们对葫芦丝进行了不断的改革，1958年云南省歌舞团首先把音域扩展为14个音。近年来北京的一些文艺团体又制成两种新葫芦箫。其中的六管

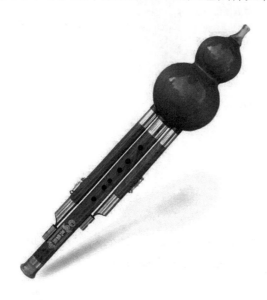

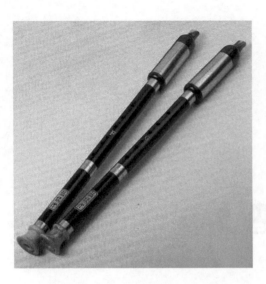

葫芦箫可以吹奏单音、双音、单旋律加持续音及两个和音旋律加持续音，既保持了原来乐器特有的音色和风格，又增大了音量，扩展了音域，丰富了音响色彩和表现力。

巴乌也叫把乌，是流行于云南彝、苗、哈尼等民族中的一种单簧吹管乐器。巴乌的品种较多，在哈尼族，有单管、双管之分，由于竹管长短、粗细的不同，还有高音、中音和低音巴乌之分。巴乌用竹管制成，有七个指孔（前六后一），在吹口处置一尖舌形铜制簧片，演奏时横吹上端，振动簧片发声。在民间以单管者为主，亦有双管合并而成者，称为双眼巴乌。巴乌有横吹与竖吹两种，常用音域多不超过八度。

巴乌与葫芦丝的发音原理相同，有着共同的渊源，演奏方法与指法也相同，音色相似，故称葫芦丝与巴乌为"姊妹乐器"。

第 2 节　葫芦丝与巴乌的构造

葫芦丝：主要由主管、簧片、附管、葫芦四大部分构成。

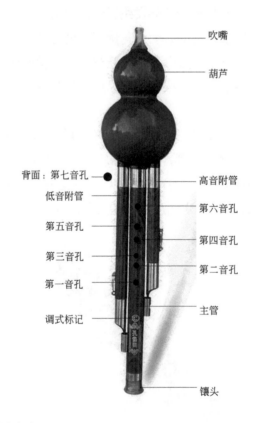

吹嘴：含在嘴中，用以吹奏。

主管：葫芦丝中间的竹管，开有多个按音孔。正面有六个，背面有一个，共有七个按音孔（前六后一）。主管背面的下方还有一个出音孔和两个穿绳孔。

簧片：发声部件，安装在竹管上端，插在葫芦的内部，材料以铜质为主。

附管：辅助主管发音，以发出和音的效果。高音附管发主管第五孔音；低音附管发主管第一孔音或主管第三孔音，两者任选。附管音孔按住时附管不发音，打开时附管发音。

葫芦：气流通过葫芦传递到主管和附管里面，通过簧片的振动发出声音。

镶头：起到装饰作用。

巴乌：主要由塞子、吹嘴、套管、音孔组成。下图中，左为横吹巴乌，右为竖吹巴乌。

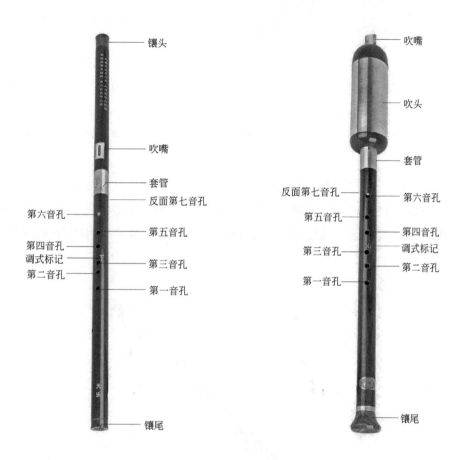

塞子：塞在竹管内部，位于吹嘴左侧。

吹嘴：巴乌的进气孔，用于吹奏巴乌。

套管：连接巴乌上半部与下半部，通过调节套管的距离可以对调式音高进行微调。

音孔：通过按相应的音孔可发出不同的音高。

镶头、镶尾：装饰作用。

第3节　葫芦丝与巴乌的选购

在挑选葫芦丝时要选择颜色发黄、皮厚结实的成熟葫芦；不成熟的葫芦则皮薄、颜色发白、容易损坏。挑选时还需要特别注意葫芦是否漏气或者已经开裂，这些都会影响音质。

选择竹管时首先要注意主、附管颜色尽量统一，竹质应该细密老成，竹面光滑，竹节较小，有一定的分量（不排除是因葫芦较老增加重量）；而竹节过大或有明显竹纹的，则说明竹龄太短，影

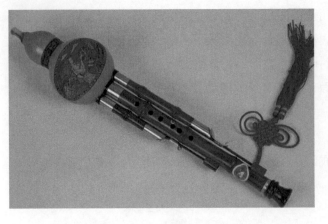

响音色。

 簧片是葫芦丝发声的主要"器官",所以簧片的选择就尤为重要,可通过试奏的方法,根据簧片振动与竹管耦合发出的声音好坏来加以选择。一般而言,簧片应以轻、柔为佳,演奏时不费劲,低音无杂音,高音明亮,吐音时发音灵敏,尤其是最高音"6"。一块较好的簧片在振动时通常会与竹管一起形成共振,发中、高音时手指可感觉竹管有明显的颤动。

 一般常见的葫芦丝有C、D、降E、F、G、A、降B调等几种,但最为常用的为C、降B、G、F调,可以根据自己的喜好或者需要吹奏曲子的调式选择购买相应调的葫芦丝。通常成年人初学者推荐首选降B调葫芦丝,无论是它的音高、音孔孔距、所需肺活量都是适中的;而未成年人推荐使用C或D调的葫芦丝,因为C调与D调的葫芦丝音孔距离小,对肺活量要求较小,吹奏起来更为轻松。

 选巴乌时要选择用天然竹管制作的巴乌,音管也可用质地好的木材来做,因这种巴乌透气散热性较好,可以有效延长巴乌的使用寿命。同时要观察巴乌的表面是否有裂纹和虫眼,整体结构比例是否协调美观,检查金属接头处的衔接是否良好,最后试奏并使用校音器检查巴乌的音准是否标准。

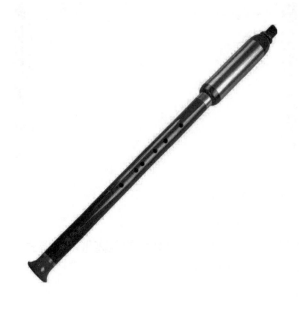

第二章

葫芦丝与巴乌演奏基础

第1节　葫芦丝与巴乌的演奏姿势

持法

持琴时要求手指自然放松呈弧形，双臂和肘部肌肉要放松，手指开孔时，不宜抬得过高，否则会使手指僵硬，影响演奏速度，一般手指抬到距离音孔上方 1~3 厘米即可。

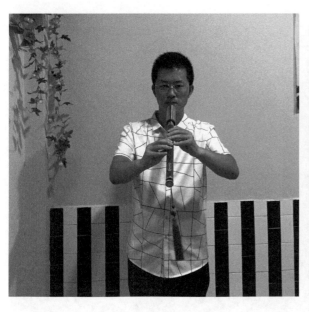
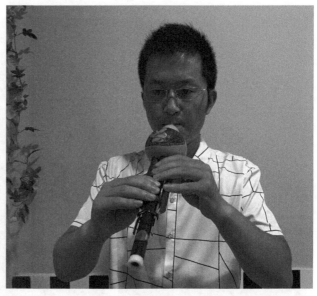

站姿

站立演奏时要求身体自然站立，双脚略分开，呈外八字站稳，两腿直立，身体的重心点放在两腿之间，上身挺直，头部直仰，胸部自然挺起，目视正前方，双肩松弛平衡。

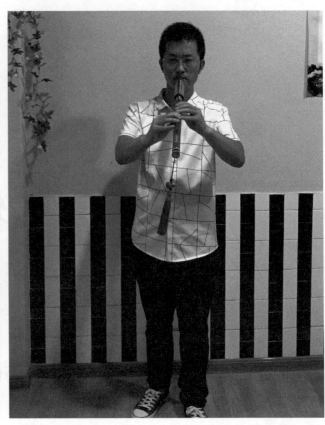

坐姿

其上身的要求和站姿相同,一般坐在椅子的前三分之一处,双脚分立踏地,一脚稍前一脚稍后,注意不可翘腿。

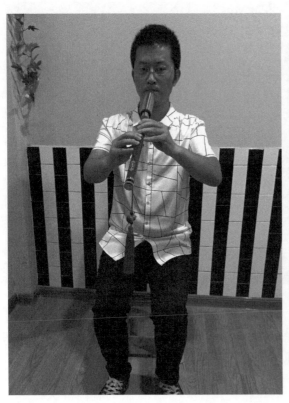

第 2 节　葫芦丝与巴乌吹奏要领

2.1　葫芦丝与巴乌的吹奏口型

吹奏时上下嘴唇之间气息经过的空隙处叫做风门。风门可大可小，是随着音的高低而变化的。吹奏低音时缩小风门，吹奏高音时放大风门。吹嘴应在嘴唇的正中处，上下嘴唇含住吹嘴，两腮不可鼓起，要用力向里收。

经过风门吹出来的气息就是口风。口风有缓急之分，口风的选择可以对吹气的强度和用气量起到控制作用。嘴劲的大小是依据风门的大小和口风的缓急来确定的，一定要注意嘴劲和风门、口风的密切配合。

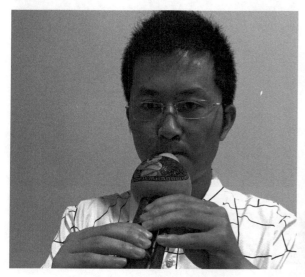
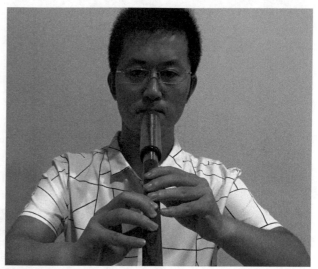

2.2　葫芦丝与巴乌的呼吸方法

葫芦丝与巴乌演奏的呼吸方法与声乐所用的方法一致，必须要有科学的呼吸方法才能够演奏出准确、优美的声音。葫芦丝的呼吸方法一般可归纳为三种：胸式呼吸、腹式呼吸、胸腹式呼吸（混合式呼吸法）。胸腹式呼吸法是目前公认为最科学的方法。所谓呼吸，即包括"吸气"与"呼气"这两个方面，吸气时身体各部位放松，口鼻同时把气吸到小腹、胸腹之间以及胸腔内。要避免吸气时耸肩，否则会阻碍气息的下沉而导致气不足的现象。吸气时，腹部不仅不能往里收缩，而且要微微向外隆起，腰部也随之向周围扩张。

呼气时，腹肌、腰肌和横隔膜始终要有控制（即保持一定的紧张度），使气息在有控制的情况下有节制地、均匀地向外呼出。随着气息的呼出，腹肌、腰肌等有关肌肉群逐渐收缩，横隔膜也随之复位。

吹奏有"急吹"和"缓吹"两种。急吹者气压大，气速较快；缓吹便是气缓慢地呼出。一般情况下吹奏低音时用急吹法，吹奏中、高音时用缓吹法。

第3节 葫芦丝与巴乌的吹奏方法

3.1 葫芦丝与巴乌的按孔方式

右手无名指、中指、食指用第一节指肚分别开闭第一、二、三个音孔，拇指托在主管下方。左手无名指、中指、食指用第一节指肚分别开闭第四、五、六个音孔，拇指位于主管背面的第七音孔。

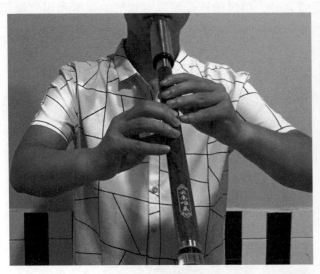
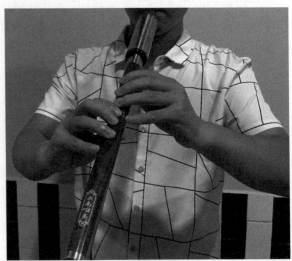
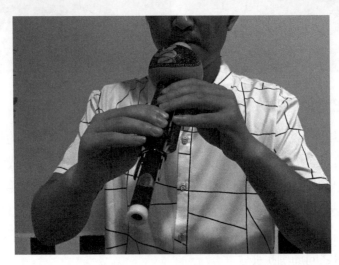

【按孔提示】：附着于音管左右侧的小指不可固定不动，应根据演奏时的情况灵活掌握，如当运用上三指（即开闭第四、五、六音孔）演奏时，右手小指应附着于第一音孔下侧，而左手小指可自然地随演奏抬起，这样才不至于影响上三指在演奏时的灵活运用；当运用下三指（即开闭第一、二、三音孔）演奏时，左手小指应回到附管位置，而右手小指可自然地随演奏抬起。

在按下音孔时一定要用规定手指的第一节指肚将音孔按严，不能漏气，否则会影响音准和音色。在演奏葫芦丝时应使手臂手腕放松，手指适度地向里弯曲。开放音孔时，手指不宜抬得过高，过高会影响演奏速度和灵活性，但也不要太低，太低会影响音准和音量。

3.2 葫芦丝与巴乌指法表

葫芦丝的按孔有七个，常用的指法有两种：全按作"$\dot{5}$"与全按作"1"。因全按作"$\dot{5}$"是葫芦丝指法中较为简单的，故一般以此指法练习。

全按作"$\dot{5}$"指法：

发音	指法	吹奏要领
$\dot{3}$	●●●●●●	气流最缓最轻
$\dot{5}$	●●●●●●	气流加急
$\dot{6}$	●●●●●○	气流较急
$\dot{7}$	●●●●○○	气流较急
1	●●●●○●○	气流适中
2	●●●○○○	气流适中
3	●●○○○○	气流适中
4	●○●●●● ●○●●○○	气流较缓
5	●○○○○○	气流较缓
6	○○○○○○	气流较缓

【提示】：黑色实心的●表示按住音孔，白色空心的○表示松开音孔。

全按作"1"指法：

发音	指法	吹奏要领
$\dot{6}$	●●●●●●●	气流最缓最轻
1	●●●●●●●	气流加急
2	●●●●●○	气流较急
3	●●●●○○	气流较急
4	●●●●○○○	气流适中
5	●●●○○○○	气流适中
6	●●○○○○○	气流适中
7	●○●●○○○ ●●●○○○○	气流较缓
$\dot{1}$	●○○○○○○	气流较缓
$\dot{2}$	○○○○○○	气流较缓

【提示】：黑色实心的●表示按住音孔，白色空心的○表示松开音孔。

表中的指法从右向左依次为葫芦丝的1孔至7孔，第七孔在葫芦丝的背面，用左手的拇指按孔。巴乌的指法与葫芦丝相同。

第三章

乐理基础

第1节 认识简谱

1.1 认识音符

简谱用八个阿拉伯数字记谱，即 0、1、2、3、4、5、6、7，分别为"休止符""do""re""mi""fa""sol""la""si"。在音符上方或者下方加点以区分高音和低音，在音符下方或者右侧加横线以区分时值。

音符	唱名	音名
1	do	C
2	re	D
3	mi	E
4	fa	F
5	sol	G
6	la	A
7	si	B

$1 = C \quad \dfrac{4}{4}$

$1 \quad 2 \quad \dot{1}\underline{\underset{\cdot}{5}} \quad \dot{1}\underline{\underset{\cdot}{6}} \mid 2 \; - \; - \; - \mid$

谱例中音符上方的点为高音点，表示将基本音符升高八度；下方的点为低音点，表示将基本音符降低八度。

1.2 音符的时值

音符的时值即单个音符的时间长度，用拍计算。如1秒表示1拍，则演奏四分音符时需持续1秒，二分音符需持续2秒。

"1"下方的横线为减时线，每增加一条减时线则时值缩短一半。

"1－－"右侧的横线为增时线，每增加一条增时线则增加一个四分音符的时值。

名称	音符	释义
全音符	1 － － －	全音符为4拍，全音符有3条增时线，时值为4拍。
二分音符	1 －	二分音符有1条增时线，时值为2拍。
四分音符	1	四分音符是参考音符，其时值为1拍。
八分音符	$\underline{1}$	八分音符下有1条减时线，时值为$\frac{1}{2}$拍
十六分音符	$\underline{\underline{1}}$	十六分音符下有2条减时线，时值为$\frac{1}{4}$拍
四分附点音符	1·	附点即在音符右侧添加的点，表示增加音符时值的一半。以四分音符为例，四分音符为1拍，附点增加了半拍，则四分附点音符为$1\frac{1}{2}$拍。

音符时值对比如下图所示：

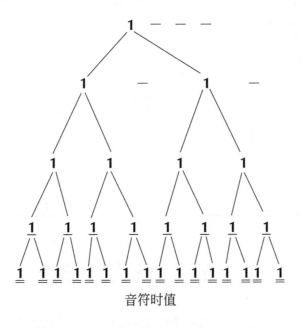

音符时值

一个全音符等于两个二分音符；一个二分音符等于两个四分音符；一个四分音符等于两个八分音符；一个八分音符等于两个十六分音符。

1.3 调号与拍号

调号是乐曲开始处用来确定乐曲高度的定音记号，如1=C。

$$1=\text{C} \quad \frac{4}{4}$$

1=C 调号

1=C 表示需要使用 C 调的葫芦丝或巴乌演奏；1=D 表示需要使用 D 调的葫芦丝或巴乌演奏，以此类推。当然，在学习的过程中是可以用任意一把葫芦丝演奏任意一首曲子的，只有需要使用伴奏时才必须要使用与伴奏相同调式的葫芦丝或巴乌演奏。

拍号是标注在调号后面的分数，用以确定每一小节有几拍的音符。

$$1=\text{C} \quad \frac{4}{4}$$

$$1 \quad 2 \quad 4 \quad 1 \quad |$$

图中的 $\frac{4}{4}$ 表示以四分音符为一拍，每小节 4 拍；如果是 $\frac{2}{4}$ 则表示以四分音符为一拍，每小节 2 拍；$\frac{3}{4}$ 则表示以四分音符为一拍，每小节 3 拍。

1.4 休止符

简谱中的休止符用"0"表示，休止符是指此处有相应的拍值时间，但不发出声音。

休止符名称	记谱法	相等时值的音符	停顿时值
全休止符	0 0 0 0	1 - - -	4 拍
二分休止符	0 0	1 -	2 拍
四分休止符	0	1	1 拍
八分休止符	0̲	1̲	$\frac{1}{2}$ 拍
十六分休止符	0̳	1̳	$\frac{1}{4}$ 拍

第 2 节　小节与小节线

在乐谱中由一个强拍（第一拍）到另一个强拍的循环出现叫做小节，划分小节的纵线叫做小节线。但是，在乐曲的段落结束处应使用"段落线"，全曲结束处用"终止线"。

$$1=\text{C} \quad \frac{4}{4}$$

$$1 \quad \underline{3\ 5} \quad \underline{6\ 5\ 3} \quad 2 \quad | \quad 5 \quad - \quad 3 \quad - \quad \| \quad 1 \quad - \quad - \quad - \quad \|$$

　　　　　　　　　　　　　小节线　　　　　　　段落线　　　　　　终止线

小节拍数的划分根据拍号的分子而定，分子为 4，则小节线的划分为每四拍一个小节；分子为 3，则小节线的划分为每三拍一个小节。

$$1 = C \quad \frac{3}{4}$$

$$1 \quad 2 \quad 3 \quad | \quad 0 \quad 0 \quad 0 \quad |$$

<center>拍号的分子为 3，小节以三拍为单位划分</center>

第 3 节　演奏符号与音乐术语

音乐的各种演奏符号与表情是演奏出优美音乐的重要要素之一，是音乐的装饰。

倚音

"倚音"是对主音的装饰，用很小的音符标记在音符左边或者右边，用连音线与主音连接起来。写在主音前面的倚音叫前倚音，要先奏倚音后奏主音；写在主音后面的倚音叫后倚音，要先奏主音后奏倚音。如：

$$\overset{1}{\frown}2 \quad 3 \quad \overset{3}{\frown}5 \quad - \quad | \quad 2 \quad 5\overset{6}{\frown} \quad 6 \quad - \quad |$$

<center>前倚音　　　　　后倚音</center>

倚音又分为单倚音与复倚音。

只有一个小音符的倚音被称做单倚音，如 $\overset{1}{\frown}2$，演奏效果为 $\underline{1\ 2}\cdot$。

有两个或两个以上小音符的倚音被称做复倚音，如 $\overset{12}{\frown}3\ -$，演奏效果为 $\underline{1\ 2\ 3}\frown 3$。

【提示】

●倚音所占的时值是从本音中分离出来的，原音符的时值不能增加，倚音加本音的时值等于本音原来的时值。

●演奏倚音时速度要快，手指要放松、灵活。

三连音

三连音是用均匀的三部分来代替基本划分的两部分的一种节奏型，用"⌒3⌒"表示。在演奏三连音时要注意三个音的时值要完全均等，不可长短不一。

$$\overset{3}{\overparen{× × ×}} = × × = × -$$

$$\overset{3}{\overparen{\underline{× × ×}}} = \underline{× ×} = ×$$

颤音

颤音是最常用的装饰音之一,标记为"*tr*"或"*tr*～",表示将一个音符与它上方二度音进行快速交替,直至音符时值奏满,例如二分音符的时值是 2 拍,这个二分音符的颤音要演奏 2 拍的时值。

$$\overset{tr}{1} \quad - \quad \overset{tr\sim}{2} \quad - \quad |$$

演奏为:　1212121212121212　2323232323232323

演奏颤音时手指要放松灵活,颤动要均匀,不可忽快忽慢,并且要注意时值的把握。

反复记号

反复记号在演奏中经常能够遇到,其意义在于避免了重复的记谱,让谱面更加简洁。
常见的反复记号有以下几种类型:

(1) 段落重复记号 ‖: :‖

表示该记号内的部分要重复一次。如需从头反复,则谱首的" ‖: "可以省略。

$1 = C \quad \dfrac{4}{4}$

1　1　2　3　‖: 5　5　6　5 :‖ 3　-　-　-　|

演奏为:

$1 = C \quad \dfrac{4}{4}$

1　1　2　3　|　5　5　6　5　|　5　5　6　5　|　3　-　-　-　|

(2) 重复跳越记号

表示第一遍演奏完 [1. :‖ 后,第二遍重复时跳过 [1. :‖ 的内容直接演奏 [2. ‖ ,俗称"跳房子"。

$1=\text{C}$ $\frac{4}{4}$

| 1 1 2 3 | 1. 5 5 6 5 :|| 2. 2 2 5 5 | 3 − − − ||

演奏为：↕

$1=\text{C}$ $\frac{4}{4}$

| 1 1 2 3 | 5 5 6 5 | 1 1 2 3 | 2 2 5 5 |

| 3 − − − ||

（3）"D.C"从头反复

D.C 即意大利语"da capo"的缩写，意思是从头开始。当演奏到 D.C 标记处时，需要从头再次演奏，直至结束，或者"Fine"处。"Fine"的意思为结尾、结束。

$1=\text{C}$ $\frac{3}{4}$

| 1 2 2 3 | 4 4 5 4 3 3 | 1. 2 2 3 − || 2. 2 2 1 − ||
 D.C.

↕

$1=\text{C}$ $\frac{3}{4}$

| 1 2 2 3 | 4 4 5 4 3 3 | 2 2 3 − | 1 2 2 3 |

| 4 4 5 4 3 3 | 2 2 1 − ||

（4）重复记号 D.S 与 𝄋

D.S 即意大利语"dal segno"的缩写，意思为从记号处反复。当第一遍演奏到 D.S 标记处时，需要从标有符号"𝄋"的地方开始反复，直至结束或者到"fine"处结束。

断奏

断奏也称为跳音，是与连音线的奏法（连奏）相对的一种演奏方式，断奏要求演奏的音短促并具有跳跃性，音乐干净有力，不拖泥带水。断奏的标记是在音符上方标一个黑色的倒三角。

$1=\text{C}$ $\frac{4}{4}$

| ▼1 ▼1 ▼2 ▼3 | ▼5 ▼5 ▼6 ▼5 | 1 1 2 3 |

断奏

力度记号

力度是指演奏音量的响度，标记在乐谱的音符下方。由于作品所表现的情感和风格不同，力度的使用也应有所不同，除了严格按照作曲家在谱面上的标注演奏外，演奏者也可以根据自己的感受进行相应的力度处理。

在下面的表格中列出了常用的意大利语的力度记号，演奏者在练习过程中可以随时查阅，记住

力度缩写可以帮助自己更快速更充分地表达音乐作品。

力度术语	力度术语缩写	中文含义
pianissimo	pp	很弱
piano	p	弱
mezzo piano	mp	中弱
mezzo forte	mf	中强
forte	f	强
fortissimo	ff	很强
sforzando	sf	突强
crescendo	＜	渐强
decrescendo	＞	渐弱

连音线与延音线

当连线连接在两个以上不同的音上方时,这个连线叫做连音线,如 5 6 5。连音线表示该线下的所有音符要连续地演奏。

当连线连接在相邻的两个相同的音上时,该连线叫作"延音线",如 1⌒1。延音线表示将后一个音符的时值增加在前一个音符之上,演奏为:1-,此"1"音为两拍。

其他常用符号

符号	名称	记谱	演奏要领
廾	散板	廾 1 2 3 4 5 1 2 3 ǀ	表示旋律演奏自由,可根据自己对音乐的理解进行自由地演奏
—	保持音	5̄	演奏时值要足
∽	波音	∽5	发出主音后与其上方二度音快速交替一次演奏效果: 5 6 5
∽	下波音	∽1	发出主音后与其下方二度音快速交替一次演奏效果: 1 7 1
∽	回音	∽2	演奏效果:2 3 2 1 2
＞	重音	＞1	强有力地演奏
⌒	自由延长	⌒1	可根据音乐的需要延长音符的时值,一般延长1拍
Ⓥ	循环换气	Ⓥ 1 — —	边吹奏边吸气

常用音乐术语

速度术语

Grave 庄板（缓慢速）
Largo 广板（稍缓慢速）
Lento 慢板（慢速）
Adagio 柔板（慢速）
Andante 行板（稍慢速）
Moderato 中板（中速）
Allegretto 小快板（稍快速）
Allegro 快板（快速）
Presto 急板
Prestissimo 最急板（急速）
Vivace 快速有生气地
A Tempo 原速
Ritardando/rit 渐慢
Ritenuto/riten 变慢
Accelerando/accel. 渐快
Poco 稍微，一点儿

表情术语

addolorato 悲伤的
affetto 柔情
animoso 有活力的
con brio 有活力地
burlesco 滑稽的
cantabile 如歌的
doglia 忧伤
dolce 柔和的；甜美的
facile 轻松愉快的
garbo 优美
libre 自由的
lieto 欢乐的
lirico 抒情的
mesto 忧愁的
netto 清爽的
posato 安详的
quieto 安静的
vivace 活跃的
zart 温柔的

强弱记号

Piano Pianissimo/ppp 最弱
Pianissimo/pp 很弱
Piano/p 弱
Mezzo Piano/mp 中弱
Mezzo forte/mf 中强
Forte/f 强
Accent/accento 重音
Fortissimo/ff 很强
Forte Fortissimo/fff 最强
dim 渐弱
cresc 渐强
sf 突强
sfp 强后突弱

其他术语

al 直到……
al fine 直到 fine（结尾）处
alla coda 结尾部
da capo/D.C. 从头再奏（到 fine 处为止）
op 作品
simile/sim 相似的
solo 独唱（奏）

第四章

基本音符练习

第1节 "5"音的练习

指法：●●●●●●●（全按作 5̣）

练习 1

| 5̣ - - - ᵛ| 5̣ - - - ᵛ| 5̣ - - - ᵛ| 5̣ - - - ᵛ|

| 5̣ - - - ᵛ| 5̣ - - - ᵛ| 5̣ - - - ᵛ| 5̣ - - - ᵛ‖

【乐理知识小贴士】：练习中的音为全音符，时值为四拍，每小节有一个换气的标记"v"，练习时要严格按照换气标记进行换气，吹奏时气流要急，气息要稳。

练习 2

1 = C 4/4 （全按作 5̣）

【吹奏提示】：谱中的"T"是吐音的意思，将在第五章进行详细介绍，在吹奏5音时，舌头轻轻发出"吐"的动作，以清晰地吹出5音。练习时要一口气吹完一小节的两个2拍的5，在换气记号处换气。换气时用鼻子吸气，并且要快吸慢呼。

【乐理知识小贴士】：练习中的音为二分音符，每个二分音符为两拍，每小节有四拍。

练习 3

1 = C 4/4 （全按作 5̣）

【乐理知识小贴士】：练习中的"5"音为四分音符，每个四分音符为一拍，每小节有四拍。

练习 4

1 = C 4/4 （全按作 5̣）

【乐理知识小贴士】：练习中的"5"音为八分音符，即在音符的下方增加一条减时线，每个八分音符为半拍，每小节有四拍。

第 2 节 "$\dot{6}$" 音的练习

指法：●●●●●●○（全按作 $\dot{5}$）

练习 1

$1 = C$ $\frac{4}{4}$（全按作 $\dot{5}$）

T				V	T				V	T		V	T				V	
$\dot{6}$	−	−	−		$\dot{6}$	−	−	−		$\dot{6}$	−	$\dot{5}$	−		$\dot{6}$	−	−	−

T		V	T		V	T		V	T									
$\dot{6}$	−	−	−		$\dot{6}$	−	$\dot{5}$	−		$\dot{6}$	−	$\dot{5}$	−		$\dot{6}$	−	−	−

练习 2

$1 = C$ $\frac{4}{4}$（全按作 $\dot{5}$）

T		T		V	T				V	T		V	T				V	
$\dot{6}$	−	$\dot{6}$	−		$\dot{6}$	−	−	−		$\dot{6}$	−	$\dot{5}$	−		$\dot{6}$	−	−	−

T		T		V	T		V	T		V	T		V	T				V
$\dot{6}$	−	$\dot{6}$	−		$\dot{6}$	−	$\dot{5}$	−		$\dot{6}$	−	$\dot{6}$	−		$\dot{6}$	−	−	−

练习 3

$1 = C$ $\frac{4}{4}$（全按作 $\dot{5}$）

T	T	T	T	V	T	T	T		V	T	T	T	T	V	T	T	T		V
$\dot{6}$	$\dot{6}$	$\dot{6}$	$\dot{5}$		$\dot{6}$	$\dot{6}$	$\dot{6}$	−		$\dot{6}$	$\dot{5}$	$\dot{6}$	$\dot{5}$		$\dot{6}$	$\dot{5}$	$\dot{6}$	−	

T	T	T	T	V	T	T	T		V	T	T	T	T	V	T	T	T		V
$\dot{6}$	$\dot{6}$	$\dot{6}$	$\dot{5}$		$\dot{6}$	$\dot{6}$	$\dot{6}$	−		$\dot{6}$	$\dot{6}$	$\dot{5}$	$\dot{5}$		$\dot{6}$	$\dot{5}$	$\dot{6}$	−	

第3节 "7"音的练习

指法：（全按作5）

【吹奏提示】：吹奏"7"音时，气息不要太强，要相对弱一些，气息要均匀。

练习1

1 = C 4/4（全按作5）

7 - - - | 7 - - - | 7 - - - | 7 - - - |

7 - - - | 7 - - - | 7 - - - | 7 - - - ‖

练习2

1 = C 4/4（全按作5）

7 - 6 - | 5 - 6 7 | 7 - 6 - | 5 - - - |

7 - 6 7 | 6 - 5 - | 5 - 7 6 | 5 - - - ‖

练习3

1 = C 4/4（全按作5）

5 6 7 6 5 5 | 6 7 6 5 5 - | 5 6 7 6 5 5 | 6 7 6 5 5 - |

6 6 7 7 6 7 | 7 7 7 5 6 - | 6 7 6 7 7 5 5 | 6 7 6 5 5 - ‖

玛丽有只小羊羔

1 = C 4/4 （全按作 5̣） 外国儿歌

7̣ 6̣ 5̣ 6̣ | 7̣ 7̣ 7̣ - | 6̣ 6̣ 6̣ - | 7̣ 7̣ 7̣ - |

7̣ 6̣ 5̣ 6̣ | 7̣ 7̣ 7̣ 5̣ | 6̣ 6̣ 7̣ 6̣ | 5̣ - - - ‖

第 4 节 "1" 音的练习

指法：●●●●○○○（全按作 5̣）

练习 1

1 = C 4/4 （全按作 5̣）

1 - - - | 1 - - - | 1 - - - | 1 - - - |

1 - - - | 1 - - - | 1 - - - | 1 - - - ‖

练习 2

1 = C 4/4 （全按作 5̣）

1 - 7̣ - | 6̣ - 5̣ - | 1 - 1 - | 1 - - - |

5̣ - 6̣ - | 7̣ - 1 - | 1 - 7̣ - | 1 - - - ‖

练习 3

1 = C 4/4 (全按作 5̣)

T T V T T V T T T V T T T V
1 1 5̣ 6̣ 5̣ | 1 1 5̣ 6̣ 5̣ | 1 1 1 - | 1 1 1 - |

T T T V T T T V T T V T T T V
5̣ 5̣ 5̣ - | 5̣ 5̣ 5̣ - | 1 1 5̣ 6̣ 5̣ | 1 1 1 - ‖

第 5 节 "2" 音的练习

指法：●●●○○○○（全按作 5̣）

练习 1

1 = C 4/4 (全按作 5̣)

T V T V T V T V T V
2 - - - | 2 - - - | 2 - - - | 2 - - - | 2 - - - |

T V T V T V T V T V
2 - - - | 2 - - - | 2 - - - | 2 - - - | 2 - - - ‖

练习 2

1 = C 4/4 (全按作 5̣)

 T V T T V T V V
1 - 2 - | 2 - 2 - | 1 - 7̣ - | 6̣ - - - |

 V T T V T V V
2 - 1 - | 2 - 2 - | 2 - 1 - | 1 - - - ‖

练习 3

1=C 4/4（全按作 5̣）

1 2 1 7̣ ⁶⁶̣ ⁶⁶̣ | 1 2 1 7̣ ⁶⁶̣ ⁶̣ | ᵀ2 ᵀ2 ᵀ2 - | 2 1 7̣ 6̣ 7̣ - |

1 2 1 7̣ ⁶⁶̣ ⁶̣ | 1 2 1 7̣ 6̣ - | ᵀ2 ᵀ2 ᵀ2 ᵀ2 2 - | 2 1 7̣ 2 1 - ‖

第 6 节 "3" 音的练习

指法：●●○○○○○（全按作 5̣）

练习 1

1=C 4/4（全按作 5̣）

ᵀ3 - - - | ᵛᵀ3 - - - | ᵛᵀ3 - - - | ᵛᵀ3 - - - ᵛ|

ᵀ3 - - - | ᵛᵀ3 - - - | ᵛᵀ3 - - - | ᵛᵀ3 - - - ᵛ‖

练习 2

1=C 4/4（全按作 5̣）

1 - 2 - | ᵛᵀ3 - ᵀ3 - | ᵛᵀ3 - 2 - | ᵛ1 - - - ᵛ|

2 - 3 - | ᵛ2 - 6̣ - | ᵛ5̣ - 6̣ - | ᵛ1 - - - ᵛ‖

练习 3

1=C 4/4（全按作 5̣）

1 2 ³3̄3 3̄2̄ 6̣ | 1 2 ³3̄2̄ 2 - | 1 2 ³3̄3 3̄2̄ 6̣ | 7̣1 7̣5̣ 6̣ - |

³3̄3 3̄1 3̄2̄ 2 | 1 2 3 1 2 - | 1 2 ³3̄3 3̄2̄ 6̣ | 7̣1 7̣5̣ 6̣ - ‖

母鸭带小鸭

1=C 4/4（全按作 5̣） 佚名 曲

5̣ 5̣͡6̣ 5̣ 5̣͡6̣ | 5̣ 1 1 - | 6̣ 6̣͡7̣ 6̣ 6̣͡7̣ | 6̣ 2 2 - |

5̣ 5̣͡6̣ 5̣ 5̣͡6̣ | 5̣ 1 1 1̣͡7̣ | 6̣ 2 6̣ 7̣ | 1 - - - ‖

【演奏提示】：音符上方的连线是"连音线"，连音线内的音符吹奏要连贯，中间不换气，要一口气将连音线内的音符吹奏结束再换气。

第7节 "4"音的练习

指法：●○●●●●●（全按作 5̣）

练习 1

1=C 4/4（全按作 5̣）

ᵀ4 - - - ᵛ| ᵀ4 - - - ᵛ| ᵀ4 - - - ᵛ| ᵀ4 - - - ᵛ|

ᵀ4 - - - ᵛ| ᵀ4 - - - ᵛ| ᵀ4 - - - ᵛ| ᵀ4 - - - ᵛ‖

练习 2

1=C 4/4 （全按作 5̣）

1 - 2 - | 3 - 4 - | 3 - 2 - | 1 - - - |

2 - 4 - | 3 - 1 - | 2 - 7̣ - | 1 - - - ‖

练习 3

1=C 4/4 （全按作 5̣）

臧翔翔 曲

3̂4 3̂4 3̂21 | 2̂4 3̂1 2 - | 3̂4 3̂4 3̂21 | 2̂4 3̂2 1 - |

T T T T
2 2 4 4 3̂1 2 | 2̂4 3̂1 2 - | 2 2 4 4 3̂1 2 | 2̂4 3̂2 1 - ‖

第 8 节　"5" 音的练习

指法：●○○○○○○（全按作 5̣）

练习 1

1=C 4/4 （全按作 5̣）

T V T V T V T V
5̣ - - - | 5̣ - - - | 5̣ - - - | 5̣ - - - |

T V T V T V T V
5̣ - - - | 5̣ - - - | 5̣ - - - | 5̣ - - - ‖

练习 2

1 = C 4/4（全按作 5̣）

| T 5 | T 5 | T 5 4 | V 3 | T 3 | 3 | T 3 2 | 1 | T 2 | 2 3 | T 5 | V 5 | T 3 | 2 | 3 | V — |

| T 5 | T 5 | T 5 4 | V 3 | T 4 | 4 | T 4 3 | V 2 | T 2 5 4 5 3 5 1 5 | V 1 | — | — | — |

到站了

1 = C 4/4（全按作 5̣）　　　　美国儿歌

| T 1 | 1 2 | T 3 | T 3 | 2 1 | 2 3 | 1 | 5̣ | T 3 3 | T 3 4 | T 5 5 | T 5 5 | T 4 | 4 5 | 3 | — |

| T 1 | 1 2 | T 3 | T 3 | 2 1 | 2 3 | 1 | 5̣ | T 1 | 1 | T 5 | 5 | T 3 2 1 | — |

第 9 节　"6" 音的练习

指法：○○○○○○○（全按作 5̣）

练习 1

1 = C 4/4（全按作 5̣）

| T 6 — — — | V 6 — — — | T 6 — — — | V 6 — — — |

| T 6 — — — | V 6 — — — | T 6 — — — | V 6 — — — |

练习 2

1 = C 4/4 （全按作 5̣）　　　　　　　　　　　　　　臧翔翔 曲

1 2 3 5 | 6̄6 5 - | 6̄ 5 3 6 | 5 3 2 - |

1 2 3 5 | 6̄6 5 - | 6̄ 5 3 1 | 2 3 1 - ‖

多年以前

1 = C 4/4 （全按作 5̣）　　　　　　　　　　　　　　贝 利 曲

1 1̄2 3 3̄4 | 5 6̄5 3 - | 5 4̄3 2 - | 4 3̄2 1 - |

1 1̄2 3 3̄4 | 5 6̄5 3 - | 5 4̄3 2 3̄2 | 1 - - - |

5 4̄3 2 5̄5̣ | 4 3̄2 1 - | 5 4̄3 2 5̄5̣ | 4 3̄2 1 - |

1 1̄2 3 3̄4 | 5 6̄5 3 - | 5 4̄3 2 3̄2 | 1 - - - ‖

第 10 节　"3̣" 音的练习

指法：●●●●●●●（全按作 5̣）

【吹奏提示】："3" 与 "5" 音的指法相同，要将所有的音孔按实，用最缓的气流吹奏，即发出 "3" 音。练习此音要注意气息的控制，气息过强会吹成 "5" 音，气息一定要弱。

练习1

1 = C 4/4 (全按作5)

T V T V T V T V
3 - - - | 3 - - - | 3 - - - | 3 - - - |

T V T V T V T V
3 - - - | 3 - - - | 3 - - - | 3 - - - ‖

练习2

1 = C 4/4 (全按作5)

T T V T T V T T V T V
3 - 3 - | 3 - 3 - | 5 - 3 - | 3 - - - |

T T V T T V T T V T V
3 - 5 - | 5 - 3 - | 5 - 5 - | 3 - - - ‖

不认输的小火车

1 = C 2/4 (全按作5) 佚名 曲

T T T T | T T | T T | T | T T T T | T T | T T T T |
5 5 5 5 | 5 5 3 2 | 6 7 1 | 1 5 6 | 1 1 1 1 | 6 5 3 5 | 1 0 0 1 2 |

T T T T | | | | T T T T | T T | T T T T |
3 3 3 3 | 5 3 2 1 | 2 0 | 0 5 4 | 3 3 3 3 | 2 1 1 1 | 6 6 6 6 | 2 1 7 6 |

T T T T | | |
5 5 5 5 | 3 2 6 7 | 1 - ‖

第五章

演奏技巧练习

第1节 气息练习

练习1

1 = C 4/4 （全按作 5）

| 5 - - - | 5 - - - | 6 - - - | 6 - - - |

| 7̣ - - - | 7̣ - - - | 1 - - - | 1 - - - |

| 2 - - - | 2 - - - | 5 - - - | 5 - - - |

| 3 - - - | 3 - - - | 1 - - - | 1 - - - |

| 2 - - - | 2 - - - | 2 - - - | 2 - - - |

【乐理知识小贴士】：曲中将相邻的两个相同的音连接起来的连线叫做"延音线"。延音线中后一个音的时值要延续在前一个音上（乐曲中的两个全音符连在一起即八拍）。

【演奏提示】：长音的练习最重要的是气息，吸气要快速，呼气要慢速，做到快吸慢呼。吸入的气息要撑住，勿耸肩。

练习2

1 = C 2/4 （全按作5） 臧翔翔 曲

北风吹（节选）

1 = C 3/4 （全按作5） 马可 张鲁 曲

鼓浪屿之波（节选）

钟立民 曲

1 = C　4/4（全按作5）

第 2 节　力度表情练习

练习 1

【演奏提示】：渐强记号要求吹奏的声音从弱逐渐变强，减弱记号要求吹奏的声音从强逐渐变弱。练习中的每个音都是八拍，要求吹奏的声音由弱到强再到弱，要注意控制好气息把握要准确。

练习 2

$1 = C$ $\frac{4}{4}$ （全按作 $\underline{5}$）　　　　　　　　　　　　　　　　　　　　　　臧翔翔　曲

练习 3

$1 = C$ $\frac{4}{4}$ （全按作 $\underline{5}$）　　　　　　　　　　　　　　　　　　　　　　臧翔翔　曲

小松鼠吃核桃

1=C 4/4（全按作5̣） 云南民歌

(5̣ 6̣ 1 2 | 1 6̣ 5̣ -) | 5̣ 6̣ 1 2 | 1 6̣ 5̣ - |
 p

5 6̣ 1 2 | 1 6̣ 5̣ - | 5̣ 1 5 3 2 | 1 6̣ 5̣ 5̣ |
mf *f*

1 6̣ 5̣ 5̣ | 5̣ 6̣ 1 2 | 1 6̣ 5̣ - | 5̣ 6̣ 1 2 |
 p *mf*

1 6̣ 5̣ - | 5̣ 1 5 3 2 | 1 6̣ 5̣ 5̣ | 1 6̣ 5̣ 0 ‖
 f 渐慢

我和你

1=C 4/4（全按作5̣） 陈其钢 曲

3 5 1 - | 2 3 5̣ - | 1 2 3 5 | 2 - - - |
p

3 5 1 - | 2 3 6̣ - | 2 5̣ 2 3 | 1 - - - |
p

6 - 5 - | 6 - 1 - | 3 6 3 5 | 2 - - - |
ff *mf*

3 5 1 - | 2 3 6̣ - | 2 5̣ 2 3 | 1 - - - ‖
p *pp*

第 3 节　舌尖技巧练习

3.1　单吐音

吐音分为单吐、双吐与三吐三种。单吐音是利用舌尖部顶住上腭前半部（即"吐"字发音前状态）截断气流，然后迅速地将舌放开，气息随之吹出。通过一顶一放的连续动作，使气流断续地进入葫芦丝的吹口，便可以获得断续分奏的单吐效果。

根据音乐表现的需要，单吐分为断吐和连吐两种。断吐的标记为"▼"，其特点是发音短促而有力，从而减少音符的时值。连吐与断吐相比舌头较为轻缓，要清楚地将音符奏出，并保持音符的时值不变，连吐标记为"T"。

练习 1

练习 2

$$\underline{\overset{T}{7}}\ 0\ \underline{\overset{T}{7}}\ 0\ |\ \underline{\overset{T}{1}}\ 0\ \underline{\overset{T}{1}}\ 0\ |\ \underline{\overset{T}{3}}\ 0\ \underline{\overset{T}{3}}\ 0\ |\ \underline{\overset{T}{5}}\ 0\ \underline{\overset{T}{5}}\ 0\ |\ \underline{\overset{T}{4}}\ 0\ \underline{\overset{T}{4}}\ 0\ |$$

$$\underline{\overset{T}{2}}\ 0\ \underline{\overset{T}{2}}\ 0\ |\ \underline{\overset{T}{5}}\ 0\ \underline{\overset{T}{5}}\ 0\ |\ \underline{\overset{T}{6}}\ 0\ \underline{\overset{T}{7}}\ 0\ |\ \underline{\overset{T}{1}}\ 0\ \underline{\overset{T}{1}}\ 0\ |\ \overset{T}{1}\ 0\ \|$$

练习 3

1 = C 4/4 （全按作 $\underline{5}$）　　　　　　　　　　　　　臧翔翔　曲

$$\underline{\overset{T}{1}\overset{T}{1}}\ \underline{\overset{T}{3}\ \overset{T}{5}}\ \underline{\overset{T}{5}\ \overset{T}{3}\overset{T}{1}}\ |\ \underline{\overset{T}{1}\overset{T}{6}}\ \underline{\overset{T}{6}\overset{T}{1}}\ 2\ -\ |\ \underline{\overset{T}{1}\overset{T}{1}}\ \underline{\overset{T}{3}\ \overset{T}{5}}\ \underline{\overset{T}{5}\ \overset{T}{3}\overset{T}{1}}\ |\ \underline{\overset{T}{6}\overset{T}{6}}\ \underline{\overset{T}{1}\overset{T}{6}}\ 1\ -\ |$$

$$\underline{\overset{T}{1}\overset{T}{6}}\ \underline{\overset{T}{6}\overset{T}{6}}\ \underline{\overset{T}{6}\overset{T}{1}\overset{T}{1}}\ |\ \underline{\overset{T}{3}\overset{T}{1}}\ \underline{\overset{T}{1}\overset{T}{1}\overset{T}{1}}\ -\ |\ \underline{\overset{T}{1}\overset{T}{6}}\ \underline{\overset{T}{6}\overset{T}{6}}\ \underline{\overset{T}{6}\overset{T}{1}\overset{T}{1}}\ |\ \underline{\overset{T}{3}\overset{T}{1}}\ \underline{\overset{T}{1}\overset{T}{6}}\ 1\ -\ \|$$

3.2　双吐音

　　双吐是用来完成连续快速的节奏而使用的技巧，特别是在吹奏十六分音符时。首先用舌尖部顶住前上腭，然后将其放开发出"吐"字。在"吐"字发出后立即加发一个"库"字，将"吐库"二字连接起来便是双吐，双吐的符号是"TK"。

练习 4

1 = C 2/4 （全按作 $\underline{5}$）　　　　　　　　　　　　　臧翔翔　曲

TK TK TK TK | TK TK TK TK | TK TK TK TK | TK TK TK TK | TK TK TK TK | TK TK TK TK | TK TK TKTK
5555 5555 | 1111 1111 | 3333 3333 | 5555 5555 | 4444 4444 | 2222 2222 | 7777 7777 ‖

TK TK TK TK | TK TK TK TK | TK TK TK TK | TK TK TK TK | TK TK TK TK | TK TK TK TK | TK TK TKTK
5555 5555 | 5555 5555 | 1111 1111 | 3333 3333 | 2222 2222 | 6666 6666 | 7777 7777 ‖

TK TK TK TK | TK TK TK TK | TK TK TK TK | TK TK TK TK | TK TK TK TK | TK TK TK TK | TK TK TK TK
2222 2222 | 1111 1111 | 3333 3333 | 5555 5555 | 6666 6666 | 4444 4444 | 5555 5555 ‖

TK TK TK TK | TK TK TK TK | TK TK TK TK | TK TK TK TK | TK TK TK TK | TKTK TKTK | TK TK TK TK
3333 3333 | 2222 2222 | 7777 7777 | 5555 5555 | 1111 1111 | 7777 7777 | 1111 1111 ‖

3.3 三吐音

三吐实际上是单吐和双吐在某种节奏型上的综合运用，符号为"TTK"或者"TKT"，即"吐吐库"或者"吐库吐"。三吐一般用于前十六分音符或者后十六分音符以及三连音的节奏中，如：

$$1=C \quad \frac{4}{4}$$

```
TTK   TKT   TKT   TKTK
123   565   333   3333
```

很多情况下葫芦丝演奏的乐谱中并没有清晰地标注出三吐音的记号，这就需要演奏者注意，在实际演奏中适时地加入三吐音的技巧。

练习 5

$1=C \quad \frac{2}{4}$（全按作5） 臧翔翔 曲

傣乡情歌（节选）

$1=F \quad \frac{2}{4}$（全按作5） 王亚军 曲

多情的巴乌（节选）

1=♭B 2/4 （全按作5）　　　　　　　　　　张汉举 曲

6̣2 2̣0 | 6̣2 24 | 31 2̣0 | 32 36 | 1 - | 7̣ 0 3̣ | #5̣ 67̣ | 6̣ - |

6̣ - | 6̣6 6̣6 | 6̣6 5̣6 | 6̣3 33 | 33 43 | 6̣3 32 | 36 1 - |

76̣ 75̣ | 3 - | 76̣ 72̣ | 3. 5 | 73̣ #5̣6 | 6 - | 6̣3 30 | 6̣3 30 |

‖: 6̣3 6̣3 | 6̣3 6̣3 :‖ 3. 3 | 5̅6̣ 0 0 ‖

第4节　手指技巧练习

4.1　滑音

滑音分为上滑音与下滑音，上滑音由低音向高音滑，标记为：↗。演奏方法是手指由低音顺次逐个抹动抬起。

下滑音由高音向低音滑，符号为：↘。演奏方法是手指由高音向低音逐个抹动按下。

练习1

1=C 3/4 （全按作5）　　　　　　　　　　臧翔翔 曲

1. ↘6̣ ↗1 | 3. ↘2 1 | 1. ↘6̣ ↗1 ↗2 | 2 - - |

3. ↘2 1 | 2. ↘1 6̣ | 5̣. ↗6̣ 5̣ | 1 - - ‖

4.2 颤音

颤音是由两个不同音高的音快速交替出现而构成。具体要求是原音发出后紧接着快速而均匀地开闭其上方二度或三度音的音孔，符号为"tr"或"tr～～"。

$$\begin{array}{cc} tr & tr\sim \\ 1\ - & 2\ - \end{array}$$

演奏为：12121212 12121 ~~5~~ 21 23232323 23232 ~~5~~ 32

【演奏提示】：在葫芦丝中，"3"的颤音演奏为：3 5 3 5 353 ~~5~~ 53

练习 2

1 = C 4/4 （全按作5） 臧翔翔 曲

tr 5. - - -	tr 1 - - -	tr 2 - - -	tr 3 - - -
tr 4 - - -	tr 3 - - -	tr 2 - - -	tr 1 - - -
tr 7. - tr 5. -	tr 6 - tr 7 -	tr 1 - tr 2 -	tr 3 - - -
tr 5. - - -	tr 1 - - -	tr 2 - - -	tr 3 - - -
tr 4 - - -	tr 3 - - -	tr 2 - - -	tr 1 - - -
tr 7. - tr 5. -	tr 6 - tr 7 -	tr 1 - 3 -	tr 1 - - - ‖

4.3 叠音与打音

叠音与打音演奏的技法和效果相似，一般在旋律平行或者下行时运用，特别是在同度进行时可用叠音或者打音替代吐音，将同度的音分开。

叠音用"又"表示，是在原音符的上方加奏二度或者三度的音。如：

$$1 \quad \overset{又}{2} \quad 3 \quad 5 \mid \text{演奏为：} 1 \quad \overset{\overset{3}{\underline{\ }}}{2} \quad 3 \quad 5 \mid 。$$

打音用"才"表示，是在原音符的下方加奏二度音。如：

$$6 \quad 5 \quad 5 \quad \overset{才}{3} \mid \text{演奏为：} 6 \quad 5 \quad 5 \quad \overset{\underset{2}{\underline{\ }}}{3} \mid 。$$

练习 3

1 = C 4/4 （全按作 5）

臧翔翔 曲

$$3\ 5\ \overset{才}{5}\ 3\ 3\ \overset{才}{2} \mid \underline{5\ 6}\ 2\ 3\ \overset{又}{1}\ - \mid \underline{5\ 3}\ \overset{才}{3}\ \underline{5\ 3}\ \overset{才}{3} \mid \underline{2\ 1}\ 2\ 3\ \overset{又}{5}\ - \mid$$

$$\underline{6\ 7}\ \underline{1\ 6}\ \overset{才}{5\ 2\ 2} \mid \underline{2\ 1}\ \underline{3\ 1}\ \overset{又}{2}\ - \mid \underline{3\ 5}\ \overset{才}{5}\ \underline{6\ 5}\ \overset{才}{5} \mid \underline{5\ 3}\ \underline{6\ 3}\ \overset{又}{2}\ - \mid$$

$$\underline{6\ 3}\ 2\ \underline{6\ 2}\ 1 \mid \underline{5\ 6}\ 2\ 3\ \overset{又}{1}\ - \parallel$$

4.4 倚音

倚音分为单倚音与复倚音。倚音是记在音符前面或者后面的小音符，在本音的前面叫前倚音，在本音的后面叫后倚音。如：

$$\overset{\underset{1}{\underline{\ }}}{2}\ 3\ \overset{\underset{3}{\underline{\ }}}{5}\ - \mid 2\ \overset{\overset{6}{\underline{\ }}}{5}\ 6\ - \mid$$

前倚音　　　　　　　后倚音

单倚音是加在音符前或者后面的单个小音符，如：$\overset{\underset{1}{\underline{\ }}}{2}$，演奏效果为：$\underline{1\ 2}$。

加在音符前或者后两个以上的小音符叫复倚音，如：$\frac{12}{3}$ -，演奏效果为：

【演奏提示】：倚音所占的时值是从本音中分离出来的，原音符的时值不能增加，倚音加本音的时值等于本音原来的时值。倚音要吹奏地快速，并且要以吐音的方式演奏，而本音则不需要吐奏，只需自然地吹奏出即可。吹奏倚音时手指要灵活放松，快速地将音奏出。

练习 4

1＝C 4/4（全按作5）　　　　　　　　　　　　　臧翔翔 曲

美丽的金孔雀（节选）

1＝C（全按作"5"）

慢速优美自由地　　　　　　　　　　　　　　　刘　强 曲

竹林深处（节选）

1=D 4/4 （全按作5）

杨正玺 龚全国 曲

$\underline{\overline{5}}$ - - $\underline{5\ 2}$ | $\underline{\overline{3}}$ - - - | $\underline{\overline{5}}$ - - $\underline{5\ 2}$ | $\underline{\overline{3}}$ - - $\underline{3\ 2}$ |

mp

优美的 深情地

$\underline{5\ 2\ 3\ 2}\ \underline{5\ 2\ 3\ 2}$ | $\underline{5\ 2\ 1.\ 2}\ \underline{2\ 1}$ | $\underline{\overline{3}}$ - - - | $\underline{\overline{1}}\ \underline{\overline{1}}\ 2\ \underline{1\ 2}$ |

$\underline{\overline{5}}$ - - $\underline{3\ 5}$ | $\underline{1\ 3\ 5\ 6\ 1\ 1}\ \underline{1\ 2\ 2\ 1}$ | $\underline{\overline{3}}$ - - - | $\underline{\overline{6}}\ \underline{\overline{1}}\ 2\ \underline{2\ 6\ 1}$ |

tr

$\underline{1\ 2\ 2\ 1}$ $\underline{\overline{3.\ 5}}$ | $\underline{1\ 2}\ 5\ \underline{3\ 2\ 2\ 2}$ | $\underline{\overline{1}}$ - - - ‖

第六章

全按作"1""2""4"的指法练习

第1节 全按作1的指法练习

全按作"1"指法表：

发音	指法	吹奏要领
$\dot{6}$	●●●●●●●	气流最缓最轻
1	●●●●●●○	气流加急
2	●●●●●○	气流较急
3	●●●●○○	气流较急
4	●●●○○○	气流适中
5	●●●○○○○	气流适中
6	●●○○○○○	气流适中
7	●○●○●○○ ●○●●●●○	气流较缓
$\dot{1}$	●○○○○○○	气流较缓
$\dot{2}$	○○○○○○○	气流较缓

【提示】：黑色实心的●表示按住音孔，白色空心的○表示松开音孔。

表中的指法从右向左依次为葫芦丝的第一孔至第七孔，第七孔在葫芦丝的背面，用左手的拇指按孔。

练习

1 = C 4/4 （全按作1）　　　　　　　　　臧翔翔 曲

| 1 2 3 3 | 2 3 4 - | 3 4 5 5 | 4 5 6 - |
p

| 6 7 i - | i 7 6 - | 2̇ i 7 6 | 5 - - - |
f

| 1 2 3 3 | 2 3 4 - | 3 4 5 5 | 4 5 6 - |
p

| 6 5 3 - | 5 4 2 - | 4 3 2 3 | 2 1 1 - ‖
f

箫

1 = C 2/4 （全按作1）　　　　　　　　　汉族民歌

| 5 6 i 2̇ | 6 5 3 | 5 2 3 2 | 1 - | 6 i 3 5 | 6 3 | 5 - | 6 5 3 6 |

| 5 - | 6 5 3 6 | 5 - | 5 6 i 2̇ | 6 5 3 | 5 2 3 2 | 1 - | 1 3 |

| 2 - | 6 i 6 i | 2̇ 6 5 | 5 - | 1 3 2 - | 6 i 6 i | 2̇ 6 |

| 5. 6 | 2 3 5 6 | 5 - | 5 0 ‖

欢乐的节日

1 = C 2/4 （全按作1）

臧翔翔 曲

（乐谱略）

第 2 节　全按作 2 的指法练习

全按作"2"指法表：

发音	指法	吹奏要领
7·	●●●●●●●	气流最缓最轻
1	●●●●●●◐	气流最缓
2	●●●●●●○	气流加急
3	●●●●●○○	气流较急
4	●●●●◐○○	气流适中
5	●●●●○○○	气流适中
6	●●●○○○○	气流适中
7	●●○○○○○	气流适中
·1	●○●●●●●	气流较缓
	●○●●●●○	
·2	●○○○○○○	气流较缓
·3	○○○○○○○	气流最缓

【提示】：黑色实心的●表示按住音孔，白色空心的○表示松开音孔，◐表示开半孔。

练习曲

1=C 4/4（全按作2） 臧翔翔 曲

$2 - 3 - | 4 - 5 - | 6 - \dot{1} - | 7 - 5 - |$

$\dot{2} - \dot{1} - | 7 - 5 - | \dot{3} - \dot{2} - | \dot{2} - - - |$

$\dot{3} - \dot{2}\dot{1} | 7 - 5 - | \dot{2} - \dot{1}\ 7 | 6 - 4 - |$

$2\ 3\ 4\ 5 | 6\ \dot{1}\ 7\ 6 | 7\ \dot{1}\ \dot{2}\ 7 | \dot{1} - - - |$

$\underline{2\ 3}\ \underline{4\ 5}\ \underline{6\ 7}\ \underline{\dot{1}\ \dot{2}} | \underline{\dot{3}\ 7}\ \underline{\dot{1}\ 6}\ \underline{7\ 5}\ \underline{6\ 4} | \underline{5\ 2}\ \underline{3\ 4}\ \underline{5\ 6}\ \underline{7\ \dot{1}} | \underline{\dot{2}\ \dot{1}}\ \underline{7\ \dot{3}}\ \underline{\dot{2}\ \dot{1}}\ \underline{7\ 5} |$

$\underline{6\ 4}\ \underline{5\ 3}\ \underline{4\ 2}\ \underline{3\ 2} | 2\ 5\ 3\ 6 | 5\ 7\ 6\ 7 | \dot{1} - - - \|$

采桑舞

1=C 2/4（全按作2） 江南民歌

$6\ 5 | 6\ 5 | 6\ \underline{3\ 5} | 6 - | \underline{5\ 6}\ \underline{5\ 6} | 5\ \underline{3\ 2} | 3 - | 3 - |$
p

$2.\ \underline{3} | 5\ 6 | 5\ \underline{3\ 2} | 3 - | \underline{2\ 3}\ \underline{5\ 6} | 3\ 2 | 1 - | 1 - \|$

牧童谣

1=C 4/4（全按作2） 　　　　　　　　　　　　　　　湖北民歌

```
T T T T T              T T T T T              ⌒      ⌒           T T T T T
5 5  5 5 6 -  |  5 5  5 5 3 -  |  3 5 6 5  3 6 3 5  |  3 3  3 3 2 -  |

T T T T T              T T T T T              ⌒      ⌒           T T T T T
5 5  5 5 6 -  |  5 5  5 5 3 -  |  3 5 6 5  3 6 3 5  |  3 3  3 3 2 - :|

T T T T T              T T T T T              ⌒      ⌒           T T T T T
5 5  5 5 6 -  |  5 5  5 5 3 -  |  3 5 6 5  3 6 3 5  |  3 3  3 3 2 - ‖
```

第3节　全按作4的指法练习

全按作"4"指法表：

发音	指法	吹奏要领
$\dot{2}$	●●●●●●●	气流最缓最轻
$\dot{4}$	●●●●●●	气流加急
$\dot{5}$	●●●●●○	气流较急
$\dot{6}$	●●●●○○	气流较急
$\dot{7}$	●●●○○○	气流适中
1	●●●○○○○	气流适中
2	●●○○○○○	气流适中
3	●○●●○○○	气流较缓
3	●○●●●●○	
4	●○○○○○○	气流较缓
5	○○○○○○○	气流更缓

【提示】：黑色实心的●表示按住音孔，白色空心的○表示松开音孔。

练习曲

1=C 4/4 （全按作4）　　　　　　　　　　　　　　　　　臧翔翔　曲

$\underset{\cdot}{4}$ － $\underset{\cdot}{5}$ － | $\underset{\cdot}{6}$ － $\underset{\cdot}{7}$ － | 1 － 2 － | 3 － 4 － |

5 － 4 － | 3 － 2 － | 1 － $\underset{\cdot}{7}$ － | $\underset{\cdot}{6}$ － $\underset{\cdot}{5}$ － |

T T　T T　| T T　T T　| T T　T T　| T T　T T
$\underset{\cdot}{4}$ $\underset{\cdot}{4}$ $\underset{\cdot}{5}$ $\underset{\cdot}{6}$ | $\underset{\cdot}{7}$ $\underset{\cdot}{7}$ 1 2 | 3 3 4 5 | 5 4 4 3 |

T T　T T　| T T　T T　| T T　T T　| T T　T T
3 1 1 $\underset{\cdot}{7}$ | $\underset{\cdot}{7}$ $\underset{\cdot}{6}$ $\underset{\cdot}{6}$ $\underset{\cdot}{5}$ | $\underset{\cdot}{6}$ $\underset{\cdot}{7}$ 1 2 | 3 5 4 3 |

2 － $\underline{1\,2}$ $\underline{3\,4}$ | 5 － $\underline{4\,3}$ $\underline{2\,1}$ | $\underset{\cdot}{7}$ － $\underline{\underset{\cdot}{6}\,\underset{\cdot}{5}}$ $\underline{\underset{\cdot}{6}\,\underset{\cdot}{7}}$ | 1 － $\underline{2\,3}$ $\underline{5\,2}$ |

3 － $\underline{5\,4}$ $\underline{3\,2}$ | 1 － $\underline{3\,1}$ $\underline{\underset{\cdot}{7}\,\underset{\cdot}{6}}$ | $\underset{\cdot}{7}$ － $\underline{\underset{\cdot}{7}\,2}$ $\underline{1\,\underset{\cdot}{7}}$ | 1 － － － ‖

娃哈哈

1=C 2/4 （全按作4）　　　　　　　　　　　　　　　　　石夫　曲

　T　T T　　　　T　T
$\underset{\cdot}{6}$ $\underline{3\,3}$ $\underline{3\,3}$ | $\underline{4\,\underline{4\,6}}$ 3 | $\underline{\underline{2\,2}\,\underline{2\,2}}$ 1 | $\underline{2\,\underline{2\,3}}$ $\underset{\cdot}{6}$ |

T T　T T　| T T T　T T　| T T T　T T T T | T　T　T
$\underline{2\,\underline{2\,2}\,\underline{6\,7}}$ | $\underline{1\,\underline{1\,1}\,\underline{1\,\underset{\cdot}{7}\,\underset{\cdot}{6}}}$ | $\underline{\underset{\cdot}{7}\,\underset{\cdot}{7}\,\underset{\cdot}{7}\,\underset{\cdot}{7}\,2\,1\,\underset{\cdot}{7}}$ | $\underline{\underset{\cdot}{6}\,\underset{\cdot}{6}}$ $\underset{\cdot}{6}$ |

T T　T T　| T T　T T　| T T T　T T T T | T　T　T
$\underline{2\,2}\,\underline{2\,\underline{6\,7}}$ | $\underline{1\,1}\,\underline{1\,\underline{\underset{\cdot}{7}\,\underset{\cdot}{6}}}$ | $\underline{\underset{\cdot}{7}\,\underset{\cdot}{7}\,\underset{\cdot}{7}}\,\underline{\underset{\cdot}{7}\,2\,1\,\underset{\cdot}{7}}$ | $\underline{\underset{\cdot}{6}\,\underset{\cdot}{6}}$ $\underset{\cdot}{6}$ ‖

第七章

乐曲精选

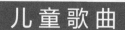

儿童歌曲

欢乐颂

1=C 4/4 (全按作5)

贝多芬 曲

| 3 3 4 5 | 5 4 3 2 | 1 1 2 3 | 3. 2 2 - |

| 3 3 4 5 | 5 4 3 2 | 1 1 2 3 | 2. 1 1 - |

| 2 2 3 1 | 2 34 3 1 | 2 34 3 2 | 1 2 5 - |

| 3 3 4 5 | 5 4 3 2 | 1 1 2 3 | 2. 1 1 - ‖

两只老虎

1=C 2/4（全按作 5̣） 英国民歌

| 1 2 | 3 1 | 1 2 | 3 1 | 3 4 | 5 - |
mp

| 3 4 | 5 - | 5̲ 6̲ 5̲ 4̲ | 3 1 | 5̲ 6̲ 5̲ 4̲ | 3 1 |

| 2 5̣ | 1 - | 2 5̣ | 1 - | 1 0 ‖

对歌

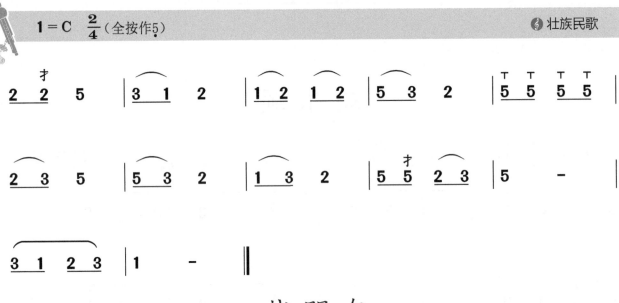

找朋友

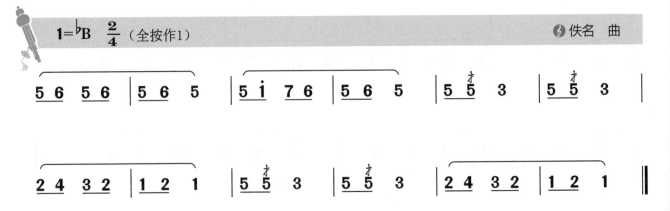

数蛤蟆

1=C 2/4（全按作 5̣）　　　　　　　　　　　四川童谣

| 5̇ 3 5̇ 3 | 5̇ 1 2 | 5̇ 3 5̇ 3 | 5̇ 1 2 | 5̇ 3 5̇ 3 | 2 3 2.1 |

| 6̣ 1 6̣ 1 | 2 | 1 1 6̣ 5̣ | 6̣ 1 6̣ 1 | 2 | 1 1 6̣ 5̣ | 3 5̇ 2 3 | 5̇ | 3 1 2 ‖

粉刷匠

1=C 2/4（全按作 5̣）　　　　　　　　　　　波兰儿歌

| 5̇ 3 5̇ 3 | 5̇ 3 1 | 2 4 3 2 | 5 — | 5̇ 3 5̇ 3 | 5̇ 3 1 |

| 2 4 3 2 | 1 — | 2 2 4 4 | 3 1 5 | 2 4 3 2 | 5 — |

| 5̇ 3 5̇ 3 | 5̇ 3 1 | 2 4 3 2 | 1 — ‖

洋娃娃和小熊跳舞

1=C 2/4（全按作 5̣）　　　　　　　　　　　波兰儿歌

| 1 2 3 4 | 5 5 5 4 3 | 4 4 4 3 2 | 1 3 5 0 | 1 2 3 4 | 5 5 5 4 3 |

| 4 4 4 3 2 | 1 3 1 0 | 6 6 6 5 4 | 5 5 5 4 3 | 4 4 4 3 2 | 1 3 5 0 |

| 6 6 6 5 4 | 5 5 5 4 3 | 4 4 4 3 2 | 1 3 1 0 ‖

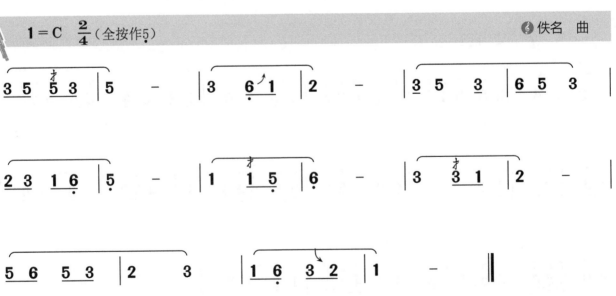

小乌鸦爱妈妈

1=G 2/4（全按作 $\underline{5}$·）　　　　　　　　　　湖北民歌

$\underline{5\ 5}\ \underline{3\ 1}\ |\ \underline{2\ 2}\ 2\ |\ \underline{3\underline{21}\underline{61}}\ |\ \underline{\dot{5}\ \dot{5}}\ \dot{5}\ |\ \underline{\underline{61}\underline{51}}\ |$

$\underline{2\ 2}\ 2\ |\ \underline{353}\ \underline{232}\ |\ \underline{1\ 1}\ 1\ |\ \underline{5\ \underline{65}\ 35}\ |\ \underline{\dot{6}\ \dot{6}}\ \dot{6}\ |$

$\underline{5\underline{32}\underline{12}}\ |\ \underline{3\ 3}\ 3\ |\ \underline{\underline{61}\underline{51}}\ |\ \underline{2\ 2}\ 2\ |\ \underline{353}\ \underline{232}\ |\ \underline{1\ 1}\ 1\ \|$

蝈 蝈

1=G 2/4（全按作 $\underline{5}$·）　　　　　　　　　　贵州民歌

$\underline{6\ \underline{65}}\ \underline{6\ \underline{\dot{2}\dot{1}}}\ |\ \underline{6\ \underline{65}}\ \underline{6\ 6}\ |\ \underline{6\ \underline{65}}\ \underline{6\ \underline{\dot{2}\dot{1}}}\ |\ \underline{6\ 6}\ \underline{6\ 0}\ |$

$\underline{3\ 3}\ \underline{5\ 3}\ |\ \underline{3\ \underline{25}}\ 3\ |\ \underline{6\ \underline{65}}\ \underline{6\ 2}\ |\ \underline{6\ \underline{21}}\ 6\ |$

$\underline{5\ 5}\ \underline{3\ 25}\ |\ \underline{3\ \underline{36}}\ 1\ |\ \underline{1\ \underline{16}\ 51}\ |\ \underline{6\ 6}\ \underline{6\ 0}\ |$

$\underline{353}\ \underline{2\ 0}\ |\ \underline{353}\ \underline{2\ 0}\ |\ \underline{1\ \underline{16}\ 51}\ |\ \overset{1.}{\underline{6\ 6}\ \underline{6\ 0}}\ :\|\ \overset{2.}{\underline{6\ 6}}\ 6\ \|$

小拜年

1=G 2/4（全按作5） 湖南花鼓调

| T T |
| 1 3̲ 3̲ | 6̣̲ 1 | 3 6̲ˇ3̲ | 1̣ 6̣ | 3̲ 1̲ 1̲ 3̲ | 5̲. 6̲ 1 | 6̣̲. 3̲ 1̲ 6̣̲ |

T T T T T T T T T T T T
5̣ — | 6̣̲ 6̣̲ 5̣ | 6̣̲ 6̣̲ 5̣ | 6̣̲ 6̣̲ 5̣ 5̣ | 6̣̲ 6̣̲ 5̣ | 1̲ 1̲ 6̣ˇ1̲ | 3 6̣ |

3̲ 3̲ 6̣̲ˇ3̲ | 1̣ 6̣ | 3̲ 1̲ 1̲ 3̲ | 5̲. 6̲ 1 | 6̣̲. 3̲ 1̲ 6̣̲ | 5̣ — ‖

小毛驴

1=C 2/4（全按作2） 中国民歌

才　　　　才　　才　　才　　才
1̲ 1̲ˇ 1̲ 3̲ | 5̲ 5̲ 5̲ 5̲ | 6̲ 6̲ 6̲ˇ1̇ | 5 — | 4̲ 4̲ 4̲ 6̲ | 3̲ 3̲ˇ 3̲ 5̲ |

才　才　　　才　　　　才　才　才　才　才　才
2̲ 2̲ 2̲ 2̲ | 5. 5 | 1̲ 1̲ 1̲ 3̲ | 5̲ 5̲ 5̲ 5̲ | 6̲ 6̲ 6̲ˇ1̇ | 5 — |

才　　　　TK TK　　　T TK
4̲ 4̲ˇ 4̲ 6̲ | 3̲ 3̲ 3̲ 3̲ 3̲ 5̲ | 2̲ 2̲ 2̲ 2̲ˇ3̲ | 1 — ‖

小红帽

1=C 2/4 (全按作1) 巴西民歌

1 2 3 4 | 5 3 1 | i 6 4 | 5 5 3 | 1 2 3 4 | 5 3 2 1 |

2 3 | 2 5 | 1 2 3 4 | 5 3 1 | i 6 4 | 5 3 |

1 2 3 4 | 5 3 2 1 | 2 3 | 1 1 | i 6 4 | 5 5 3 |

i 6 4 | 5 3 | 1 2 3 4 | 5 3 2 1 | 2 3 | 1 — ‖

小花伞

1=G 2/4 (全按作5) 彝族民歌

5 5 3 | 5 5 3 | 3. 5 5 1 | 3 — | 1 3 3. 2 |

1 2 6 | 6. 2 1 6 | 1 1 6 | 6. 2 1 6 | 1 1 |

6 1 1 | 6 0 ‖

采蘑菇的小姑娘

1=C 4/4（全按作5） 谷建芬 曲

民族歌曲

婚誓

1 = C 3/4 （全按作 5̣）

雷振邦 曲

星星索

1=F 4/4 （全按作5）

印尼民歌

0 3 | 5 - - - | 5 6 6.5 5 3 3 2 1 | 3 - - - | 0 2 3.5 5 3 3 2 1 |

3 - - - | 0 2 3.5 5 3 3 2 1 | 1 6 1 1 - | 1 0 0 0 3 |

5 - - - | 5 6 6.5 5 3 3 2 1 | 3 - - - | 0 2 3.5 5 3 3 2 1 |

3 - - - | 0 2 3.5 5 3 3 2 1 | 1 6 1 1 - | 1 - 0 0 |

1 1 1 2 2 2 | 3.3 3.2 1 - | 1 1 1 2 2 2 | 3.3 3.2 1. 5 |

1 1 1 2 2 2 | 3.3 3.2 1 1 1 | 3.5 3 2 0 2 3.5 | 5.5 5.5 5.5 6 5 3 |

5 - - - | 0 6 6.5 5 3 3 2 1 | 3 - - - | 0 2 3.5 5 3 3 2 1 |

3 - - - | 0 2 3.5 5 3 3 2 1 | 1 6 1 1 - | 1 - 0 0 3 |

5 - - - | 5 6 6.5 5 3 3 2 1 | 3 - - - | 0 2 3.5 5 3 3 2 1 |

3 - - - | 0 2 3.5 5 3 3 2 1 | 1 6 1 1 - | 1 - 0 ‖

金风吹来的时候

1=G 4/4（全按作5）

臧翔翔 编配
马俊英 曲

1.5 5̲2̲1̲ 3̲3̲ 3. | T TK 1̲1̲5̲ 5̲2̲1̲ 3 - | 1.5 5̲3̲1̲ 1̲6̲ 1 | 2̲2̲3̲ 3̲6̲2̲ 2 - |

1.5 5̲2̲1̲ 3̲3̲ 3. | 1.5 5̲3̲1̲ 1̲6̲. | 2̲.2̲ 3̲2̲1̲ 6̲5̲ 5. | 6̲2̲2̲ 2̲1̲6̲ 1 - |

6 - 5̲6̲1̲6̲ | 5 - - 6̲2̲ | 4 - 4̲5̲6̲ 5̲1̲ | 3 - - - |

3 3̲2̲3̲ 2̲1̲6̲ 6 | 2̲2̲3̲ 2̲1̲ 6 - | 4.6̲ 6̲3̲ 2̲3̲2̲ 2̲5̲ | 3̲2̲3̲ 2̲1̲6̲ 1 - |

6 - 6̲5̲6̲1̲6̲ | 5 - - 6̲2̲ | 4 - 4̲5̲6̲ 5̲1̲ | 3 - - - |

3 3̲2̲3̲ 2̲1̲6̲ 6 | 2̲2̲3̲ 2̲1̲ 6 - | 4.6̲ 6̲3̲ 2̲3̲2̲ 2̲5̲ | 3̲2̲3̲ 2̲1̲6̲ 1 - ‖

蝴蝶泉边

1 = C 2/4 （全按作2）

雷振邦 曲

葫芦情

1=C 2/4 (全按作5) 李春华 曲

版纳之夜

1 = C 4/4 （全按作1）

曹鹏举 曲

（2 5 6 2̇ 2̇ 6 5 2 | 2 5 6 2̇ 6 5 2）| 1̇ 2̇ 5 1̇ 6 6 1̇ | 1̇ 2̇ - - |

1̇ 1̇ 2̇ 7 6 6 | 5 - - - | 6 2̇ 6 7 6 | 5 3 6 1̇ 6̇ 1̇ - |

7 6 5 7 6 3 5 | 5 2 2 - - | 1̇ 7 6 5 7 6 | 6̇ 2̇ - - |

1̇ 1̇ 2̇ 7 6 6 | 5 - - - | 6 7 6 7 6 2̇ | 2̇ 5 6 7 6 7 |

结束句

0 1̇ 7 6 5 | 2 4 - 3 2 | 3̇2̇ 1 - - - | 0 1̇ 7 6 5 |

渐慢 1=F （全按作5）中板

2 4 - 3 2 | 1 - - - | 1 - - - ‖ 1̇'5 0 2 3 0 |
 Fine

1̇'5 2 1 3 - | 1̇'5 0 2 3 0 | 1̇'5 3 2 1 6 1 - | 4'6 0 2 4 0 |

4 6 6 5 4 2 4 - | 1'5 0 1 3 0 | 1 3 3 2 1 6 1. 6 ‖: 1 2 5 2 3. 2 1 |

3 5 5 1 2 3 - | 1 2 5 6 5 3.5 3 2 | 1. 2. 7 2 7 2 6 7 2 - :‖ 7 2 7 2 6 7 2. 3 |

1 - - 1 2 | 7 - - 7 2 | 7.2 7.2 6 - | 5 3 - - |

渐慢

5 6 5 - - - - | 5 - - - ‖

D.C

大鼓

1=F 2/4（全按作5）

臧翔翔 改编
日本民歌

（用吐音演奏）

3 3 3 1 1 | 5. 5.才 | 3 3 3 1 1 | 5 5 5才 | 6 5 5 3 3 |
p

5 3 3 2 2 | 5. 5.才 | 1 1 1 | 3 3 3 1 1 1 | 5. 5. |
 mf p

3 3 3 1 1 | 5 5 5 | 6 5 5 3 3 4 3 | 5 3 3 3 2 | 5 5 5 5 5 |

1 1 | 3 3 3 4 1 1 | 5 5 5 1 5. 5. | 3 3 3 3 1 1 5 1 | 5 5 5 5 |
 p

6 6 5 5 3 3 3 3 | 5 5 3 3 2 2 2 2 | 5 5 5 5 5 5 5 5 | 1 1 1 1 1 | 1 — |

3 3 3 1 1 | 5. 5. | 3 3 3 1 1 | 5 5 5 | 6 5 5 3 3 |
 p

5 3 3 2 2 | 5. | 5. 5. | 5. 5. 5. | 1 — | 1 — ‖
mf

景颇情歌

1=F 2/4 （全按作1）

景颇族民歌

(6 - 6 - | 0 6 5 i | 6 5 3 2 | 0 6 5 i |

6 5 3 | 2 2 3 5 | 6 - | 3 6 5 2 | 5 3 2 1 6̣ |

tr~~~~
2 - 2 -) ‖: 2 i 6 | 2 - | 6 i 6 5 3 |

6 - | 2 2 3 i 5 | 6. 5 | 3 5 5 2 | 3 6̣ |

0 2̇ 2̇ i 6 | 2̇ - | 6 i 6 5 3 | 6 - | 2 2 3 3 i |

6. 5 | 3 5 5 2 | 3 6̣ | 0 6 5 i | 6 5 5 3 |

6 - | 6 - | 0 6 5 i | 6 5 3 2 | 0 6 5 i |

6 5 3 | 2 2 3 5 | 6 - | 3 6 5 2 | 5 3 2 1 6̣ |

tr~~~~
2 - | 2 - :‖: 2 i 6 | 2 - | 6 i 6 5 3 |

6 - | 2 2 3 3 i | 6. 5 | 3 5 5 2 | 3 6̣ |

湖边的孔雀

1=G 2/4（全按作5）

杨正玺 曲

抒情地 优美地

瑶族舞曲

1=C 2/4（全按作5） 彭修文 曲

$\underline{6}$ 3 $\underline{3}$ $\underline{6}$ | 2. 1 | $\underline{\underline{7.}\ \underline{2}}$ $\underline{1\ 7}$ | $\underline{6.}\ \underline{5}$ 3 | $\underline{6.\ 7}$ $\underline{1\ 2}$ | $\underline{3.\ 5}$ $\underline{3\ 2}$ | $\underline{1\ 2}$ $\underline{3\ 2\ 1}$ | $\underline{6}$ — |

$\underline{5\ \underline{5\ 6}}$ $\underline{1\ 6}$ | $\underline{1\ 1\ 2}$ $\underline{3\ 5}$ | $\underline{3\ 3\ 5}$ $\underline{2\ 3\ 5}$ | 3 — | $\underline{6\ 3}$ $\underline{6\ 3}$ | $\underline{6\ 2}$ $\underline{6\ 2}$ | $\underline{1\ 2}$ $\underline{3\ 2\ 1}$ | $\underline{6}$ — :||

$\underline{6}$ $\underline{6\ 6\ 1}$ | 2. 1 | 2. 1 | $\underline{6.}$ 1 | $\underline{6}$ $\underline{6\ 6\ 1}$ | 2. 1 | 2. 1 | $\underline{6.}$ 1 |

$\underline{6}$ — ||: $\underline{6\ 3}$ $\underline{2\ 3\ 2\ 1}$ | $\underline{6\ 1}$ $\underline{6\ 3}$ | $\underline{6\ 3}$ $\underline{2\ 3\ 2\ 1}$ | $\underline{6\ 1}$ $\underline{6\ 3}$ | $\underline{6\ 6\ 1}$ $\underline{2\ 1}$ | $\underline{2\ 5}$ 3 | $\underline{2\ 3\ 2}$ $\underline{1\ 2\ 1}$ |

$\underline{6\ 6}$:|| $\underline{6}$ $\underline{6\ 6\ 1}$ | 2. 1 | $\underline{6}$ $\underline{6\ 6\ 1}$ | 2. 1 | $\underline{6.}$ 1 | $\underline{6}$ $\underline{6\ 6\ 1}$ | 2. 1 |

2. 1 | $\underline{6.}$ 1 | $\underline{6}$ — | $\underline{6\ 3}$ $\underline{2\ 3}$ | $\underline{6\ 3}$ $\underline{2\ 3}$ | $\underline{\overset{TK\ TK}{6\ 6\ 3\ 3}}$ $\underline{\overset{TK\ TK}{2\ 2\ 3\ 3}}$ ||: $\underline{\overset{TK\ TK}{6\ 6\ 3\ 3}}$ $\underline{\overset{TK\ TK}{2\ 2\ 1\ 1}}$ | $\underline{\overset{TK\ TK}{6\ 6\ 1\ 1}}$ $\underline{\overset{TK\ TK}{6\ 6\ 3\ 3}}$ |

$\underline{\overset{TK\ TK}{6\ 6\ 1\ 1}}$ $\underline{\overset{TK\ TK}{6\ 6\ 3\ 3}}$ | $\underline{\overset{TK\ TK}{6\ 6\ 1\ 1}}$ $\underline{\overset{TK\ TK}{2\ 2\ 1\ 1}}$ | $\underline{\overset{TK\ TK}{2\ 2\ 5\ 5}}$ $\underline{\overset{TK\ TK}{3\ 3\ 3\ 3}}$ | $\underline{\overset{TK\ TK}{2\ 2\ 3\ 2}}$ $\underline{\overset{TK\ TK}{1\ 1\ 2\ 1}}$ | $\underline{\overset{TK\ TK}{6\ 6\ 6\ 6}}$ $\underline{6}$:|| $\underline{6\ 3}$ $\underline{6\ 3}$ | $\underline{6\ 2}$ $\underline{6\ 2}$ | $\underline{1\ 2}$ $\underline{3\ 2\ 1}$ |

$\underline{6}$ — ||

紫竹调

1=C 2/4 （全按作1） 广东音乐

3 1̇ 6 5 | 3. 5 6 5 6 1̇ | 5 - | 3. 5 6 5 6 1̇ | 5 - |

1̇ 7 6 5 3 5 6 1̇ | 5 - | 5. 1̇ | 6 1̇ 6 5 3 2 3 | 5 2 3 5 3 2 |

1 - | 1. 2 5 6 5 3 | 2 3 1 3 2 | 3 5 6 | 1̇. 2̇ 7 6 5 |

6 - | 1 2 1 2 5 6 5 3 | 2 3 2 1 2 1 2 | 3 5 6 | 1̇. 2̇ 7 6 5 7 |

6 - | 3 5 6 1̇ 5 3 | 6 5 6 1̇ 5 6 5 3 | 2. 3 2 3 2 1 | 1. 1 2 |

1 2 1 2 5 6 5 3 | 2 3 2 1 2 1 2 | 3 5 6 | 1̇. 2̇ 7 6 5 | 6 - |

6 5 6 1̇ 5 3 | 6 5 6 1̇ 5 3 | 3 1̇ 6 5 | 3. 5 6 5 6 1̇ | 5 - |

3 5 3 5 6 5 6 1̇ | 5 - | 1̇ 7 6 5 3 5 6 1̇ | 5 - | 5 5 1̇ |

6 1̇ 6 5 3 2 3 | 5 2 3 5 3 2 | 1 - | 1 1 2 5 6 5 3 | 2 3 2 1 2 1 2 |



```
3  5   6  | 1̇· 2̇ 7 6 5 | 6  —  | 1 2 1 2 5 6 5 3 | 2 3 2 1 2 1 2 |

3  5   6  | 1̇· 2̇ 7 6 5 3 | 6  —  | 1 2 1 2 5 6 5 3 | 2 3 2 1 2 1 2 |

3  5   6  | 1̇ 1̇ 2̇ 7 6 5 3 | 6  —  | 6  —  | 3 5 6 1̇ 5 5 3 |

3 5 6 1̇ 5 3 | 6· 1̇ 5 6 5 3 | 2 3 5 1̇ 6 5 3 2 | 1·   1 2 | 1· 2 5 6 5 3 |

2 3 2 1 2 1 2 | 3  5   6 | 1̇· 2̇ 7 6 5 | 6  —  | 1 1 2 5 3 |

2 3 2 1 2 | 3  5   6 | 1̇ 1̇ 2̇ 7 6 5 3 | 6  —  | 6  —  ‖
          渐慢
```

月光下的凤尾竹

1 = C 3/4 （全按作 5）

施光南 曲

| 1̇ 6̣ 6̣ 1 1 | 1 2 2 3 3 | 3 2 2 1 1 6̣ | 1 - 2 1 | 6̣ - - |

| 6̣ - - | 1̇ 6̣ 6̣ 1 1 | 1 2 2 3 3 | 3 2 2 1 1 6̣ | 1 - 2 1 |

| 6̣ - - | 6̣ - - | 1 1 2 3 3 | 3 1 2 3 3 | 5 1 2 3 3 |

| 3 6̣ 1 2 2 | 3 0 6̣ | 1 1 2 3 3 | 5 1 2 3 3 | 5 3 5 6 6.6 |

| 5 1 3 2 1 | 1 - - | 1 - - | 6 - 5 1 | 6 - 5 6 |

| 5. 1 3 5 | 5 - 6 | 3 - 6̣ | 1 - 2 3 | 1. 5 1 2 |

| 2 - 3 | 1̇ 6̣ 6̣ 1 1 | 1 2 2 3 3 | 3 - - | 3 2 2 1 1 6̣ |

| 6̣ - - | 6̣ - - | 3 - 5 | 6 - 5 | 3 - - |

| 3 - - | 3 - 5 | 6 - 5 | 1 - - | 1 - - |

| 1 1 2 3 3 | 3 1 2 3 3 | 5 1 2 3 3 | 3 6̣ 1 2 2 | 3 0 6̣ |

第七章 乐曲精选

071

崖畔上开花

臧翔翔 改编
陕西民歌

$1=\flat B$ $\frac{2}{4}$ （全按作 5）

1 1̲6̲ 5̣ | 1̲6̲ 1̲2̲ | 3̲ 3̲2̲1̲ 5̲3̲ | 2 - | 3̲5̲1̲6̲ 5̣.6̣ |
p *mp*

1̲ 6̣̲1̲ 2.3̲ | 2̣̲6̣̲ 1̲6̲5̣ | 5̣ - | 3̲5̲1̲6̲ 5̣ | 1̲6̲ 1̲2̲ |
 p *mf*

3̲ 3̲2̲1̲ 5̲3̲ | 2 - | 3̲5̲1̲6̲ 5̣ | 1̲6̲ 1̲2̲.3̲ | 2 - |
 f

稍快（用吐音演奏）

5 - | 1̲ 1̲6̲ 5̣ 5̣ | 1̲6̲ 1̲2̲ 2 | 3̲ 3̲2̲ 1̲6̣̲5̣̲ | 2̣̲5̣̲2̲1̲ 6̣̲5̣̲6̣̲1̲ |
 mp

3̲5̲1̲6̲ 5̣ 5̣6̣ | 1̲1̲6̲ 1̲2̲.3̲ | 2̣̲6̣̲1̲6̣̲ 1̲6̣̲6̣̲5̣̲ | 5̣ - | 3̲5̲1̲6̲ 5̣ 5̣6̣ |

1̲6̲6̣̲1̲ 2̲3̲2̲1̲ | 2̣̲6̣̲1̲6̣̲ 6̣̲5̣̲5̣̲6̣̲ | 5̣ - | 5 - | 1̲1̲6̲ 5̣5̣5̣5̣ |

1̲1̲6̲1̲ 2̲2̲3̲2̲ | 3̲3̲2̲ 1̲6̣̲5̣̲3̣̲ | 2̲1̲2̲5̲ 2̲1̲6̲5̲ | 3̲5̲1̲6̲ 5̣5̣5̣6̣ | 1̲1̲6̲1̲ 2̲3̲2̲1̲ |

2̣̲6̣̲1̲6̣̲ 1̲6̣̲6̣̲5̣̲ | 5̣ - | 3̲5̲1̲6̲ 5̣5̣5̣6̣ | 1̲1̲6̲1̲ 2̲2̲2̲6̲ | 1̲6̲6̣̲1̲ 2̲6̲1̲6̣̲ |

5̣ - | 5̲̇ 2̲ 3̲ | 2̲ 2̲1̲ 6̲ 5̣ | 3̲ 3̲2̲ 1̲6̣̲5̣̲ | 2̲3̲2̲1̲ 6̣̲ |
 才

3̲5̲1̲6̲ 5̣5̣5̣6̣ | 1̲6̲3̲6̲ 5̣.6̣ | 2̣̲6̣̲ 1̲6̲6̣̲5̣̲ | 5̣ 5 | 5̲̇ 2̲ 2̲3̲ |
 才

```
2 216 | 3 32 1 53 | 2 321 2 | 3516 5612 | 3 6 1 6 5 |

                           原速
2 6 1 65 | 5 - | 1 1 6 5 | 1 6 1 2 | 2.3 321 6 5 3 |
                    p

2 - | 35 16 5.6 | 16 1 2.3 | 2 6 1 65 | 5 - |

35 16 5 | 1 6 1 2 | 2 6 1 6 | 5 - | 2 - |
                                        渐慢

2 - | 6 1 | 5 - | 5 - ‖
```

美丽的金孔雀

1=C （全按作 5）
慢速、优美、自由地

刘强 曲

$\widehat{6\ 1}\ 5\ 2\ \underline{{}^2_{\overline{3}}}\ -\ -\ -\ \underline{{}^5_{\overline{3}}}\ \underline{{}^2_{\overline{3}}}\ \underline{{}^5_{\overline{3}}}\ \underline{{}^2_{\overline{3}}}\ |\ \overline{5323\ 5323}\ \underline{{}^2_{\overline{3}}}\ -\ -\ -\ |$

$\widehat{6\ 1}\ 5\ 2\ \underline{{}^1_{\overline{2}}}\ -\ -\ -\ \underline{{}^3_{\overline{2}}}\ \underline{{}^1_{\overline{2}}}\ \underline{{}^3_{\overline{2}}}\ \underline{{}^1_{\overline{2}}}\ |\ \overline{3212\ 3212}\ \underline{{}^3_{\overline{2}}}\ -\ -\ -\ |$

$\overline{3\ 3\ 25\ 35\ 15\ 35\ 25\ 35\ 15\ 35}\ \widehat{2.\ 3}\ \widehat{2\ 1}\ \underline{{}^6_{\overline{1}}}\ -\ -$

慢速

$\frac{2}{4}\ (1\ 55\ \underline{3525}\ |\ \underline{5\ 55}\ \underline{3525})\ \|:\ \widehat{1\ 12}\ \widehat{1\ 52}\ |\ \widehat{3\ 35}\ \widehat{3531}\ |\ \widehat{1\ 12}\ \widehat{1\ 21}\ |$

$\underline{{}^2_{\overline{3}}}\ -\ |\ \widehat{1\ 12}\ \widehat{1\ 52}\ |\ \widehat{3\ 35}\ \widehat{3531}\ |\ \widehat{1\ 21}\ \widehat{6\ 1}\ |^1\ \underline{{}^1_{\overline{2}}}\ -\ |\ \widehat{3553}\ \widehat{5331}\ |$

$\widehat{3553}\ \widehat{5331}\ |\ \widehat{3\ 35}\ \widehat{3\ 6}\ |\ \widehat{1\ 2.}\ |\ \widehat{3553}\ \widehat{5331}\ |\ \widehat{3553}\ \widehat{5331}\ |\ \widehat{1\ 23}\ \widehat{2\ 16}\ |$

$\underline{{}^6_{\overline{1}}}\ -\ :\|\ (\widehat{1.555}\ \underline{6535}\ |\ \widehat{1.555}\ \underline{6535}\ |\ \widehat{2.666}\ \underline{7656}\ |\ \widehat{2.666}\ \underline{7656}\ |\ \widehat{2765}\ \underline{7653}\ |$

$\underline{6532}\ \underline{3216}\ |\ \frac{3}{4}\ 1\ \underline{3553}\ |\ \underline{5}\ \underline{3553}\ |\ 1\ \underline{3553}\ |\ \underline{5}\ \underline{3553})\ \|:\widehat{1\ -\ 2}$

$\widehat{5\ -\ 2}\ |\ \widehat{3\ -\ -}\ |\ \widehat{3\ -\ 5}\ |\ \widehat{1\ -\ 6}\ |\ \widehat{1\ -\ \underline{21}}\ |^2\ \widehat{3\ -\ -}\ |$

$\widehat{3\ -\ -}\ |\ \widehat{1\ -\ 2}\ |\ \widehat{5\ -\ 2}\ |\ \widehat{3\ -\ -}\ |\ \widehat{3\ -\ 5}\ |\ \widehat{1\ -\ \underline{21}}\ |$

侗乡之夜

杨明 曲

1=D 4/4 （全按作5）

竹楼情歌

1=F 4/4 （全按作5）

李海鹰 曲

(Sheet music content - numbered notation for 葫芦丝/巴乌)

傣乡情歌

1=F 2/4（全按作5）

王亚军 曲

金色的孔雀

1=D 2/4 （全按作1）　　　　　　　　　　　　　　　于天佑　胡运籍　曲

相 亲 亲

1 = C **3/4** （全按作2）　　　　　　　　　　　　　陕西民歌

(3̇ 2̇ 2̇ | 3̇ 2̇ 1̇ 6 | 1̇ 6 6 | 6 6̲ 5̲ 3 |

2 3 5 | 6 - 1̇ | 2̇ - - | 2̇ - - |

3̇ 2̇ - | 2̇ 1̇ 6 - | 1̇ 6 - | 6̲ 5̲ 2 - |

5 6 1̇ | 2̇ - 1̇ | 6 - 5̲ 4̲ | 5̣ 5̣̲ 5̣̲ 5 |

2 5̲ 5̲ 5 | 5̣ 5̣̲ 5̣̲ 5 | 2 5̲ 5̲ 5) | 3̇ 2̇ 2̇ |

3̇. 2̇ 2̇ | 1̇ 1̲̇ 7̲ 6̲ 5̲ | 2 - 5̲ 6̲ | 2̇ - - |

2̇ - - | 3̇ 2̇ 2̇ | 3̇. 2̇ 2̇ | 1̇ 1̲̇ 7̲ 6̲ 5̲ |

2 - 6 | 5 - - | 5 - - | 7̲ 6̲ 6 |

第七章 乐曲精选

想亲亲

1=F 2/4 （全按作1）
稍慢

臧翔翔 改编
山西民歌

(i 6 6 5 | 3. 5 3 5 | 6 5 6 3 2 | 1̣ 6̣ 6̣ | 6̣ -)

i 6 6 5 | 3. 5 3 5 | 3 3 5 2 1 | 1̃6̣ - | i. 6 6 6

3. 5 3 5 | 3. 5 3 5 | 3. 5 3 5 | 3. 5 3 5 | 3. 5 3 5

0 0 | 3 5 6 | i 5 3 | ³2̃ - | i 6 6 5

3. 5 3 5 | 3 3 5 2 1 | 1̃6̣ - | i. 6 6 6 | 3. 5 3 5

3. 5 3 5 | 3. 5 3 5 | 3. 5 3 5 | 3. 5 3 5 | 3 5 6

中速

i 5 3 2 - | (i 6 6 5 | 3. 5 3 5 | 6 5 6 3 2

（吐音演奏）

1̣ 6̣ 6̣ -) | i 6 5 6 5 | 3. 5 3 3 5 | 3 5 2 2 1

1̣ 6̣ 6̣ - | i 6 6 6 6 5 | 3. 5 3 3 5 | 3 5 3 3 5

3. 5 3 3 5 | 3 5 3 3 5 | 3 3 3 5 3 5 | 3 3 3 5 6 | i 5 3

$\frac{3}{4}$2 — |(3. 5 3 3 5 | 3 3 3 5 3 5 | 1 1 1 5 3 3 3 5 | 6 —)|

1 1 6 6 6 6 6 5 | 3 3 3 5 3 3 5 | 3 3 3 5 2 1 | 1 6 6 1 6 | 1 1 1 6 6. 6 |

3 3 3 5 3 5 | 3 3 3 5 3 5 | 3 3 3 5 3 5 | 3 3 3 5 3 5 | 3 3 3 5 3 5 |

0 0 | 3 3 3 5 6 6 6 1 | 1 5 5 3 3 3 3 5 | $\frac{3}{4}$2 — | 1 6 5 6 |

3 3 3 5 3 5 | 3 3 3 5 3 5 | 3 3 3 5 3 5 | 3 3 3 5 3 5 | 3 3 3 5 3 5 |

3 5 6 | 1 5 3 | $\frac{3}{4}$2 — |(1 6 6 5 | 3. 5 3 5 |

6 5 6 3 2 | 1 6 6 | 6 —)| 1 6 6 5 | 3. 5 3 5 |

3 3 5 2 1 | $\overset{1}{6}$ — | 1. 6 6 6 | 3. 5 3 5 | 3. 5 3 5 |

3. 5 3 5 | 3. 5 3 5 | 3. 5 3 5 | 0 0 | 3 5 6 |

1 5 3 | $\frac{3}{4}$2 — | 2 — ‖

渔村晚霞

蒋国基 杨敏 曲

1=F 4/4 （全按作5）

傣乡风情

1 = C 2/4 （全按作 5̣）

王铁锤改编
王慧中　曲

引子

第七章 乐曲精选

小大姐去踏青

1 = D 2/4 （全按作1）

东北民歌

(3 3 2 1 2 3 5 | 5 7 6 7 6 5 | 6 -) | 3 1 7 6 1 6 5 | 3 3 5 6 6 |

(3 2 3 5 6 6) | 5 5 3 5 1 3 | 2 2 1 | 2 - | 6 6 3 5 |

6 6 5 6 6 | (6 6 6 5 6 6) | 6 5 6 6 1 3 5 | 3 3 2 1 2 3 5 | 3. 2 1 6 |

3 2 3 2 1 | 1 6 5 | 6 - | 3 1 7 6 1 6 5 | 3 3 5 6 6 |

(3 2 3 5 6 6) | 5 5 3 5 1 3 | 2 2 1 | 2 - | 6 6 3 5 |

6 6 5 6 6 | (6 6 6 5 6 6) | 6 5 6 6 1 3 5 | 3 3 2 1 2 3 5 | 3. 2 1 6 |

3 2 3 2 1 | 1 6 5 | 6 - | (3 3 2 1 2 3 5 | 5 7 6 7 6 5 |

6 -) | 6 6 3 3 5 | 2 7 6 5 | 6 6 1 3 | 2 - |

6 6 3 3 5 | 2 7 6 5 | 3 5 3 2 1 2 3 5 | 2 - | 3 3 2 1 2 3 5 |

6 7 6 6 | 3 3 3 2 3 3 5 | 6 7 6 6 | 1 6 1 3 3 2 | 3 1 7 6 5 |

乐曲精选

| 6 6 6 6 i 3 5 | 3 3 3 2 1 6 | 3 2 3 2 1 | i 6̃ 5 | 6 — |

| 6 6 3 3 5 | 2̇ 7 6 5 | 6 6 i 3 | 2 — | 6 6 3 3 5 |

| 2̇ 7 6 5 | 3 5 3 2 1 2 3 5 | 2 — | 3 3 3 2 1 2 3 5 | 6 7 6 6 |

| 3 3 3 2 3 3 5 | 6 7 6 6 | 1 6 1 3 3 2 | 3 i 7 6 5 | 6 6 6 6 i 3 5 |

| 3 3 2 1 6 | 3 2 3 2 1 | i 6̃ 5 | 6 — | (3 3 2 1 2 3 5 |

| 5 7 6 7 6 5 | 6 —) | 3 i 7 6 7 6 5 | 3 3 5 6 6 | (3 2 3 5 6 6) |

稍快

| 6 6 6 6 i 3 | 2̃ 2 1 | 2 0 | 0 0 | 6 3 5 6 6 |

| 2̇. 7 6 5 | 6 3 5 1 2 | 3 — | 3 3 2 3 3 5 | 5 5 6 6 |

| 3 2 3 2 1 | i 6 5 | 6 0 | 6 — | 6 — ‖

小看戏

1 = D 2/4 （全按作1）

东北民歌

1̇ 2̇ 1̇ 6 | 6 3 5 5 | 3 3 5 2 3 | 5 0 | 5 3 5 5 6 |

1̇ 1̇ 6 5 | 3 5 3 5 6 5 6 1̇ | 5 1̇ 3 | 2·3 5 5 | 1̇ 1̇ 3 2 |

1 1 2 | 1 - | 3 5 3 5 | 1̇ 1̇ 1̇ 1̇ | 6 2̇ 7 6 |

5 6 3 | 2·3 5 5 | 1̇ 1̇ 3 2 | 1 1 2 | 1 - |

1̇ 2̇ 1̇ 6 | 6 3 5 5 | 3 3 5 2 3 | 5 0 | 5 3 5 5 6 |

1̇ 1̇ 6 5 | 3 5 3 5 6 5 6 1̇ | 5 1̇ 3 | 2·3 5 5 | 1̇ 1̇ 3 2 |

1 1 2 | 1 - | 3 5 3 5 | 1̇ 1̇ 1̇ 1̇ | 6 2̇ 7 6 |

5 6 3 | 2·3 5 5 | 1̇ 1̇ 3 2 | 1 1 2 | 1 - |

稍快

1̇ 2̇ 2̇ 1̇ 2̇ 1̇ 6 | 6 3 3 5 5 | 3 3 3 5 2 2 3 | 5 0 5 0 | 5 3 3 5 5 5 5 6 |

1̇ 2̇ 1̇ 6 6 5 3 | 3 5 5 6 1̇ | 5 3 5 6 1̇ 3 | 2. 3 5 1̇ | 1̇ 1̇ 6 5 3 2 |

1 1 2 1 - | 3 3 5 3 5 | 1̇ 2̇ 1̇ 6 1̇ 6 5 | 6 2̇ 1̇ 7 6 |

5 6 1̇ 6 3 | 2 2 3 5 5 5 1̇ | 1̇ 1̇ 3 2 3 2 | 1 1 2 1 - |

原速

1̇ 2̇ 1̇ 6 | 6 3 5 5 | 3 3 5 2 3 | 5 0 | 5 3 5 5 6 |

1̇ 1̇ 6 5 | 3 5 3 5 6 5 6 1̇ | 5 1̇ 3 | 2. 3 5 5 | 1̇ 1̇ 3 2 |

1 1 2 1 - | 3 5 3 5 | 1̇ 1̇ 1̇ 1̇ 6 2̇ 7 6 |
 f

5 6 3 | 2. 3 5 5 | 1̇ 1̇ 3 2 | 1 1 2 1 - ‖

渐慢

道拉基

1 = C 3/4 （全按作5）

臧翔翔　改编
朝鲜族民歌

(3　3　3 | 3. 2 1 | 5　6 5 3 5 | 3　2　1 |

3　3　2 3 | 2 1 6 5　6 | 1　6　5 6 | 5　-　-）|

3　3　3 | 3　3. 2　2 | 5　5　6 5 | 3. 5 3. 2 1 |

2. 3　3　3 | 2. 3 2. 1 6 5 | 6　1　6 5 6 | 5　-　- |

3　3　- | 3　3. 2　1 | 5　5　6 5 | 3. 5 3. 2 1 |

2 3　3　3 | 2. 3 2. 1 6 5 | 6　1　6 5 6 | 5　-　- |

6. 5 6. 1 5 | 6. 5 6. 1 5 | 1　1.　2 | 1　-　2 |

3　3　- | 3.　2　1. 2 | 5　-　6 5 | 3. 5 3. 2 1 |

2 3　3　3 | 2. 3 2. 1 6 5 | 6　1　6 5 6 | 5　-　- |

(6　5 6　5 | 3　2 3　2 | 5　6. 5 3. 5 | 3　2　1 |

第七章 乐曲精选

```
2. 3 3 3 | 2 1 6 5 6 | 1. 6 6 5 6 | 5 - - ) |

       才
3  3  3 | 3  3. 2 2 | 5 5  6 5 | 3. 5 3. 2 1 |

2. 3 3 3 | 2. 3 2. 1 6. 5 | 6 1  6 5 6 | 5 - - |

3  3  - | 3  3. 2 1 | 5 5  6 5 | 3. 5 3. 2 1 |

2 3 3 3 | 2. 3 2. 1 6. 5 | 6 1  6 5 6 | 5 - - |

6. 5 6. 1 5 | 6. 5 6. 1 5 | 1  1.  2 | 1 - 2 |

3  3  - | 3.  2  1. 2 | 5 - 6 5 | 3. 5 3. 2 1 |

2 3 3 3 | 2. 3 2. 1 6. 5 | 6 1  6 5 6 | 5 - - |

2 3 3 3 | 2. 3 2. 1 6. 5 | 6 - 1 | 6 - 5 6 |

5 - - | 5 - - ‖
```

节日歌舞
（巴乌独奏）

1=F 4/4 （全按作5） 陆春龄 曲

孟姜女

江苏民歌

1=♭B 2/4 （全按作5）

(5. 6 | 6 5 6 5 3 | 2 3 5 3 2 3 | 2 1 6　1 | 5. 6 1 5 3 |

2 3 2 1 6 | 6 2 2 1 6 | 5　-） | 1 1　2 | 3 5 3 2 3 |

5. 6 6 5 3 | 2　- | 5 5 3 5 3 2 | 1. 2　3 | 2 3 2 1 6 5 1 6 |

5　- | 5. 6　1 | 2 3 1 2 3 | 2 3 2 1 6 1 5 | 6.　5 |

6 1 2 3 1 2 1 6 | 5. 6 1 5 3 | 2 3 2 1 6 5 1 6 | 5　- | 1 1　2 |

3 5 3 2 3 | 5. 6 6 5 3 | 2　- | 5 5 3 5 3 2 | 1. 2　3 |

2 3 2 1 6 5 1 6 | 5　- | 5. 6　1 | 2 3 1 2 3 | 2 3 2 1 6 1 5 |

6.　5 | 6 1 2 3 1 2 1 6 | 5. 6 1 5 3 | 2 3 2 1 6 5 1 6 | 5　- |

6 1 2 3 1 2 1 6 | 5 5 6 1 5 3 | 2　6 | 1　6 | 5　- |

渐慢

5　- | 5　- ‖

故乡的亲人

1=D 4/4 （全按作1）

福斯特 曲

(7. 1̇ 2̇ 5 | 5. 6 5 1̇ | 1̇ 6 4 6 | 5 - - 0 |

3 - 2 1 3 2 | 1 1̇ 6 1̇. | 5 3.1 2 2.2 | 1 - - 0 ）|

3 - 2 1 3 2 | 1 1̇ 6 ♪1̇. | 5 - 3 1 | 2 - - 0 |
mp

3 - 2 1 3 2 | 1 1̇ 6 ♪1̇. | 5 3.1 2 2.2 | 1 - - 0 |
mp

3 - 2 1 3 2 | 1 1̇ 6 ♪1̇. | 5 - 3 1 | 2 - - 0 |

3 - 2 1 3 2 | 1 1̇ 6 ♪1̇. | 5 3.1 2 2.2 | 1 - - 1̇ |
mf

7. 1̇ 2̇ 5 | 5. 6 5 1̇ | 1̇ 6 4 6 | 5 - - 0 |

3 - 2 1 3 2 | 1 1̇ 6 ♪1̇. | 5 3.1 2 2.2 | 1 - - 0 |

3 - 2 1 3 2 | 1 1̇ 6 ♪1̇. | 5 - - 3 1 | 2 - - 2.1 |

1 - - - ‖

芦笙恋歌

（葫芦丝、巴乌独奏）

1=C　2/4（全按作 5̣）

佟富功改编
雷振邦　曲

火把节之夜
（葫芦丝、巴乌独奏）

$1=B$ $\frac{4}{4}$（全按作 $\underline{5}$）

金荣改编
杨伟 曲

渔歌

1=F 2/4（全按作5）
辽阔地

严铁明 曲

流行歌曲

军港之夜

1=C 2/4 （全按作5）
慢速 深情的

刘诗召 曲

(3 5. | 3 5. | 31 13 | 3 5. ‖: 35 53 | 3 23 2 | 767 65 | 1 -)

53 31 | 232 23 | 3 65 | 12᷉1 - | 35 53 | 65 3 | 3 321 | 23᷉2 -
mf

3 75 | 676 61 | 73 37 | 676 6 | 73 37 | 767 6 | 261 76 | 56᷉5 -

35 53 | 656 5 | 353 133 | 3 5. | 35 53 | 3 23 2 | 767 65 | 3 -
f mp

35 53 | 656 5 | 353 13 | 3 5. | 35 533 | 3 23 2 | 767 65 | 1 - :‖
f mp

 rit
35 53 | 3 23 2 | 767 65 | 1 - | 1 - ‖

山楂树

1=C 3/4 （全按作 5）

臧翔翔 编配
[俄] 叶·罗德庚 曲

```
p
6 - 6 | 1 - 6 | 2 - - | 6 - 7 |
1 - 7 | 3 - 2 | 6 - - | 6 - - |
6 - 3 | 3 - 1 | 2 - - | 6 - 7 |
1 7 1 | 3 - 2 | 1 - - | 1 - - |
f
5 - 5 | 5 4 3 | 2 - - | 6 - 6 |
7 1 | 2 1 2 | 3 - - | 3 - 0 |
1 - 1 | 1 2 3 | 5 - - | 4 - 3 |
2 - 7 | 3 - 2 | 6 - - | 6 - - |
ff
6 - 6 | 6 5 6 | 5 - - | 4 - 4 |
```

老黑奴

1=D 4/4 （全按作1）　　　　　　　　　　　　　　　福斯特 曲

渐慢

红旗歌

1 = F 2/4 （全按作1）

蒙古民歌

(6̣ 6̣ | 1 2 3 | 2 21 6̣1 | 2. 5 | 3 6̣ |

1 2 3 | 2 1 6̣1 | 6̣ -) | 3 3. 3 | 6 6 |
mp

5. 6̣ 3 5 | 6 - | 2 2 3 | 5 6 7 | 6. 5 3 5 |

3 - | 6 6̣ | 1 2 3 | 2 21 6̣1 | 2. 5 |
f

3 6̣ | 1 2 3 | 2 1 6̣1 | 6̣ - | (6̣ 6̣ |

1 2 3 | 2 1 6̣1 | 2 - | 3 6̣ | 1 2 3 |

6̣ 6̣ 6̣ | 6̣ -) | 3 3. 3 | 6 6 | 5. 6̣ 3 5 |
 mp

6 - | 2 2 3 | 5 6 7 | 6. 5 3 5 | 3 - |

6 6̣ | 1 2 3 | 2 21 6̣1 | 2. 5 | 3 6̣ |
f

1 2 3 | 2 1 6̣1 | 6̣ - ‖

渐慢

小黄鹂鸟

1=F 4/4　（全按作2）　　　　　蒙古民歌

(5. 6 1 1 | 1. 2 3 6 | 5. 6 3 2 3 | 1 - - -)

6 5 6 3 2 1 - | 5 5 6 5 6 1 - | 3 3 3 2. 3 | 1 2 1 6 5 -

2 2 2 2 1 6 6 6 6 5 | 6 1 3 2 1 - | 5. 6 1 - | 1. 2 3 6

5. 6 3 2 1 - | (2 2 2 2 1 6 6 6 6 | 6 6 1 3 2 3 1 - | 5. 6 1 1. 2 3

5. 6 3 2 3 1 -) | 6 5 6 3 2 1 - | 5 5 6 5 6 1 - | 3 3 3 2. 3

1 2 1 6 5 - | 2 2 2 2 1 6 6 6 5 | 6 1 3 2 1 - | 5. 6 1 -

1. 2 3 6 | 5. 6 3 2 1 - | 5. 6 3 2 | 1 - - - ‖

盼红军

1=F 2/4　（全按作1）

臧翔翔　改编
四川民歌

(1 2 3 5　3 | 2 1 6̣ | 1　6̣ 1 | 6̣ －) | 2 1　1̂ 2̂ |

3. 5　3 6̣ | 2 1　1̂ 2̂ | 3 1 2 3̂ 6̣ | 3 5 6　i | 6　5 3 |

6̣ 3　2̂ 3̂ | 1　1 2 3 5 | 3　2̂ 1̂ | 6̣ 1　6̣ 1 | 6̣ － |

6̣ － | 2 1　1̂ 2̂ | 3. 5　3 6̣ | 2 1　1̂ 2̂ | 3 1 2 3̂ 6̣ |

3 5 6　i | 6　5 3 | 6̣ 3　2̂ 3̂ | 1　1 2 3 5 | 3　2̂ 1̂ |

6̣ 1　6̣ 1 | 6̣ － | (1 2 3 5 3 2 3 | 1 2 3 5　3 | 1 2 3 5 3 2 3 |

6̣ 6̣ 6̣ 6̣) | 2 1　1 2 | 3 3 3 5 3 | 2 1　1 2 | 3 1 2 6̣ |

3 5 6　i | 6 5 6 5 3 3 3 | 6 3 2 3 2 3 1 3 | 2 3 1 3 1 2 3 5 | 1 3 2 3 2 3 1 3 |

6̣ 1　6̣ 1 | 6̣ － | (6̣ 3 2 3 1 3 2 3 | 6̣ 3 2 3 1 3 2 3 | 1 3 2 3 1 2 3 5 |

3　2̂ 3̂ | 6̣ 6̣ 6̣ 6̣) | 2 1　1̂ 2̂ | 3. 5　3 6̣ | 2 1　1̂ 2̂ |

喀秋莎

1=C 2/4（全按作5） 勃兰切尔 曲

一生有你

1=G 4/4（全按作5）　　　　　　　卢庚戌　曲

涛声依旧

臧翔翔 编配
陈小奇 曲

1=C 2/4 (全按作5)

小放牛

1=D 2/4 （全按作1）

河北民歌

(2. 5 6 | 3 2 1 | 1. 2 1 5 | 6 -) | 6 6 6 |

1 6 1 | 5 - | 5. 3 | 5 3 5 2 | 3. 2 3 5 |

6. 1 6 5 | 3. 2 3 5 | 6. 1 6 5 | 3 3 5 5 1 | 2 - |

(3 1 6 5 | 3 5. 6 | 3. 2 1 | 5. 6 3 2 | 1 5 1 5 |

6 -) | 3 3 5 | 6. 1 5 3 | 2 - | 3. 2 1 5 3 |

2 -) | 3. 2 3 5 | 6 6 1 6 5 | 3. 2 3 5 | 6 6 1 6 5 |

3. 2 3 5 | 6 6 1 6 5 | 3. 2 3 5 | 6 6 1 6 5 | 3. 2 3 5 |

6 6 1 6 5 | 1 1 6 1 | 5. 1 6 5 | 3 5. 6 | 3. 2 1 |

5. 6 3 2 | 1 5 1 5 | 6 - | 3. 2 1 5 3 | 2 - |

3. 2 1 5 3 | 2 - | 3. 2 1 3 | 2 - | 5 3 5 |

```
3 1 6 5 | 3  5. 6 | 3. 2 1 | 5. 6 3 2 | 1 5 1 5 |

6  -    | 6 6 6.5 | 6 6 1  | 3 3 3 1  | 2  -    |

3. 2 3 1 | 2  -   | 3. 2 3 1 | 2  -   | 3. 2 3 5 |

6 6 1 6 5 | 3. 2 3 5 | 6 6 1 6 5 | 3. 2 3 5 | 6 6 1 6 5 |

3. 2 3 5 | 6 6 1 6 5 | 1 1 6 1. 1 | 5. 1 6 5 | 1.    6̣ |

5. 6 5 3 | 2.  5 | 3. 2 3 1 | 2  -  | 3. 2 3 1 |

2  -   | 5 3 5 | 3 1 6 5 | 3  5. 6 | 3. 2 1 |

5. 6 3 2 | 1 2 1 | 6̣  -  | 6 6 6 | 3 2 3 5 |

6 1 2 6 | 1  - | 1  - | 1  - | 1  - ‖
```

高山青

1=♭B 4/4 （全按作5） 台湾民歌

3 $\underline{23}$ $\underline{56}\underline{53}$ $\underline{32}$ | 3 - - - | 2. $\underline{\dot{6}}$ $\underline{1}\underline{2}\underline{1}$ $\underline{\dot{6}\dot{5}}$ | $\dot{6}$ - - - |

$\underline{6\,6}$ $\underline{6\,5}$ 3 3 | 3 $\underline{23}$ 1 $\dot{6}$ | 2. $\underline{3}$ 5 3 | 2. $\underline{3}$ 2 1 |

1 $\dot{6}$ - - | $\underline{6\,1}$ $\underline{6\,5}$ $\underline{2\,3\,2}$ $\underline{1\,2}$ | 3 - - - | 2. $\underline{\dot{6}}$ $\underline{1\,2\,1}$ $\underline{\dot{6}\dot{5}}$ |

$\dot{6}$ - - - | $\underline{6\,6}$ $\underline{6\,5}$ 3 3 | 3 $\underline{23}$ 1 $\dot{6}$ | 2. $\underline{3}$ 5 $\underline{3\,5}$ |

2 - 3 5 | 6 - - - | 6 - - - | 3 $\underline{23}$ $\underline{5\,6}\underline{5\,3}$ $\underline{32}$ |

3 - - - | 2. $\underline{\dot{6}}$ $\underline{1\,2\,1}$ $\underline{\dot{6}\dot{5}}$ | $\dot{6}$ - - - | $\underline{6\,6}$ $\underline{6\,5}$ 3 3 |

3 $\underline{23}$ 1 $\dot{6}$ | 2. $\underline{3}$ 5 $\underline{3\,5}$ | 2. $\underline{2}$ 3 5 | 6 - - - |

6 - - - ‖

我真的受伤了

1=G 2/4（全按作5）
深情地

王菀之 曲

为爱瘦一次

1=G 4/4（全按作 5̇）

深情的

陈德健 曲

| 0 35 5 55 | 65 55 5 23 | 2 11 1 1. | 06 22 2̑3 3 |

| 0 11 11 13 | 2 11. 11 | 2 22 0 21 | 2 2 3 5̑3 |

| 3 - - - | 22 22 21.15 | 3 - - 0 5 | ⌐I. 54 43 32 2̑ |

| 0 22 11. | 0 4 3 12. | 2 - - - | 0 3 1 2̑ 2 - :‖

‖II. 5 4 43 32. | 0 2 2 12. | 0 4 3 4 | 5 - 6 6 |

| 5 1 2 | 3 - 1 33 | 5̑6. 6̑5 5 - | 0 44 34 0.4 |

| 4̑4 0 3 4 12 | 2 - 7 6̑5 | 5 5 1 2 | 3 - 1 33 |

| 5̑6. 6̑5 5 - | 0 44 34 04 | 44 034 4 5 #5 | #5 - - - |

| 0 11 11 1.2 | 2.2 23 25 5 | 0 05 56 11 | 6 - - - |

| 0 11 11 1. | 0 2 2.3 25 5 | 0 0X X XX ‖

八月桂花遍地开

1 = D 2/4 （全按作1）　　　　　　　　　　　四川民歌

(5. 6 5. 3 | 2 1 2 3 | 5. 6 1. 2 | 6 5 3 | 5 2 3 2 | 1 -)

1. 6 5 | 6 5 6 1 | 6 5 6 1 | 5 - | 5 6 1 | 6 5 3 |
mf

5 2 3 5 | 1 - | 5 6 5 3 | 2 1 2 | 5 6 5 3 | 2 1 2 |

5. 6 1. 2 | 6 5 3 | 5 2 3 5 | 1 - | 5 6 6 5 3 | 2 1 2 |

5 6 6 5 3 | 2 1 2 | 5. 6 1 2 | 6 5 3 | 5 2 3 5 | 1 - |

1. 6 5 | 6 5 6 1 | 6 5 6 1 | 5 - | 5 6 1 | 6 5 3 |

5 2 3 5 | 1 - | 5 6 5 3 | 2 1 2 | 5 6 5 3 | 2 1 2 |

5. 6 1. 2 | 6 5 3 | 5 2 3 5 | 1 - | 5 6 6 5 3 | 2 1 2 |

5 6 6 5 3 | 2 1 2 | 5. 6 1 2 | 6 5 3 | 5 2 3 5 | 1 - |

5. 6 1 2 | 6 5 3 | 5　5 6 | 1 - | 1 - ‖

贝加尔湖畔

1=F 4/4 （全按作5）

李　健　曲

(0 0 0671 5 | 4 - 0567 4 | 3 - 03 65 | 4.2 2 07 32 |

6 -) 0671 5 | 4 - 0567 4 | 3 - 033 65 | 42 201 712 24 |

3 - 0671 5 | 4 - 0567 4 | 3 - 033 65 | 42 201 732 217 |

2/4 666 66 ‖: 4/4 6 - 0365 5 | 3 - 033 65 | 42 201 712 24 |

3 - 066 66 | 6 - 067 127 | 3 - 033 65 | 42 0 567 77 |

3. 77 - | 0 0 0671 5 | 4 - 0567 4 | 3 - 033 654 |

42. 01 732 21 | 1. 6 - 0 0 | 0 0 066 66 :‖ 2. 6 - 0336 5 |

42 201 732 21 | 6 - 0 0 ‖

传奇

1=C 4/4 （全按作 5̣）
低八度演奏

李健 曲

(5̣. 3̣ 2̣ 3̣ 5̣ 6̣ | 6 - - - | 2. 3 4 3 2 | 3 - - - |

5̣. 3̣ 2̣ 3̣ 5̣ 6̣ | 6 - - - | 2. 3 4 3432 | 1 - - -)|

0 1 1 1 3 2 2 2 2 1 1 | 2 2 2 1 6 6 - | 0 7 7 7 1 2 2 7. 6 5. |

3 - - - | 0 3 2 3.2 2 2 1 1 | 2 6 6 2. 1 - |

0 7 7 7 1 2 2 2. 6 5. | 3 - - - | 5̇. 2 2 3 5̇. 2 2 1 |

6 - - - | 2. 6 6 3 2.1 1 6 7 | 5 - - - | 5̇. 2 2 3 5̇. 2 2 1 |

6 - - - | 2. 6 6 3 2.1 1 1 2 | 2 - - - |

𝄋 0 1 1 1 5 1 1 5 4 3 | 2.1 1 - 0 1 3 5 | 6 5 6 6 5. 6 5 3 5. |

3 - - - | 0 1 1 1 5 1 1 5 4 3 | 2.1 1 - 0 1 3 5 | 6 5 6 6 5. 6 5 3 5. |

|1. 5 - - - :|2. 5 - - - ‖ 0 1 1 1 3 2 2 2 2 1 1 | 2 2 2 1 6 6 - ‖
D.S

凉凉

1=G 4/4（全按作5）

谭旋 曲

(6 - 6̄7̄ 6̇ 5 6 | 2̄3 - - 5 2 | 2̄3 - - - | 3 - 0 0 |

5̄6 - 6 6 5 6 | 2̄3 - - 5 2 | 2̄3 3 2 1 6 - | 6 - - -)

1 1 1 7 1 7 1 | 1 1 1 7 1 2 7 | 7 7 7 6 7 6 7 | 7 7 7 6 7 6 5 |

6 - 0 0 | 0 0 6 5 3 | 5 2 3 3 - 0 | 1 1 1 7 1 7 1 | 1 1 1 7 1 2 7 |

7 7 7 6 7 6 7 | 7 7 7 6 7 1 7 5 | 6 - 0 0 | 0 0 6 3 2 |

2 3 3 - - | 6 3 3 2 3 5 3 2 | 3 6 - 0 | 7 7 7 1 7 3 5 |

6 5 5 - 0 | 6 3 3 2 3 2 3 5 | 5 3. 0 2 3 5 | 5 6. 6. 5 |

5 6 6 - 0 | 6 3 3 2 3 5 3 2 | 3 6 - - | 7 7 7 1 7 3 5 |

6 5 5 - 0 | 6 3 3 2 3 2 3 5 | 1 7 6 5 3 5 | 6 3 5 3 5 6 |

6 - 0 0 | 6. 5 3 5. | 5 - 3 2 1 7 | 1 - - 0 ‖

弯弯的月亮

1=C 4/4（全按作5）

李海鹰 曲

5 5. 5 1 2 2　0 5 5 5 | 5　3. 2　3 2. 2 | 5 5 5　5. 3　2 1. 0 6 1 |

2　2. 1　2 3 2　2 | 5 5. 5 1 2 2　0 5 5 5 | 5　3. 2　3 2. 2 |

5 5 5　5. 3　2 1. 0 6 1 | 2. 2　2 1 6 5　5　- | 5　5. 3　2　- |

5　5. 3　2　- | 5　5. 3　2 1. 1 6 1 | 2　2. 1　5　- :|

[2] 2　2 2 1 3 5　0 5 5 | 6　6. 3　5 6 5　5 3 3 5 | 2　2. 1　7 6 5　5 5 5 5 |

6　6. 3　6 5.　0 3 3 5 | 2　2. 1　2 5. | 6　6. 3　6 5.　5 3 5 |

2. 1　7 6 5　0 5 5 | 6　6. 3　6 5.　0 3 5 | 2. 2　2 1　2 5. |

5　5. 3　2　- | 5　5. 3　2　- | 5　5. 3　2 1. 1 6 1 |

2　2. 1　5　- ‖

小情歌

1=C 4/4 （全按作 5̣）
低八度演奏

吴青峰 曲

弥渡山歌

1=♭B 2/4 （全按作1） 云南民歌

(6̣ 6̣ 5̣ 3̣5̣ | 6̣ 6̣ 6̣ 6̣ | 3̣3̣ 2̣3̣2̣1̣ | 6̣ 6̣5̣ 6̣) | 6 - |

65̄3 - | 6 35 3 32 | 1 23 3216 | 1 23 1 23 | 1 21 5 |

3 61 6 35 | 1 3 3216 | 1 23 1 23 | 1 21 ⁱ6̇ | 6 - |

³6 - | ³⁵3 - | 1 23 1 23 | 1 21 ⁱ6̇ | (16 1 2 3216 |

5356 3212 | 3532 353 | 3. 2 1 23 | 2 1 6̣ 5̣1 | 6̣ -) |

6 - | 65̄3 - | 6 35 3 32 | 1 23 3216 | 1 23 1 23 |

1 21 5 | 3 61 6 35 | 1 3 3216 | 1 23 1 23 | 1 21 ⁱ6̇ |

6̣ - | ³6 - | ³⁵3 - | 1 23 1 23 | 1 21 ⁱ6̇ |

6 - 6 - ‖

夜空中最亮的星

1=C 4/4 （全按作5）
低八度演奏

逃跑计划 曲

采茶灯

1=D 2/4 （全按作1）

福建民歌

1=D （全按作1）

附录

葫芦丝与巴乌指法表

全按作"5"指法

发音	指法	吹奏要领
3̣	●●●●●●	气流最缓最轻
5	●●●●●●	气流加急
6̣	●●●●●○	气流较急
7̣	●●●●○○	气流较急
1	●●●○○○	气流适中
2	●●○○○○	气流适中
3	●●○○○○	气流适中
4	●○●●○○ / ●○●○○○	气流较缓
5	●○○○○○	气流较缓
6	○○○○○○	气流较缓

【提示】：黑色实心的●表示按住音孔，白色空心的○表示松开音孔。

全按作"1"指法

发音	指法	吹奏要领
6	●●●●●●●	气流最缓最轻
1	●●●●●●●	气流加急
2	●●●●●●○	气流较急

续表

发音	指法	吹奏要领
3	●●●●●○○	气流较急
4	●●●●○○○	气流适中
5	●●●○○○○	气流适中
6	●●○○○○○	气流适中
7	●○●●○○○ ●○●●●●○	气流较缓
1̇	●○○○○○○	气流较缓
2̇	○○○○○○○	气流较缓

【提示】：黑色实心的●表示按住音孔，白色空心的○表示松开音孔。

全按作"2"指法

发音	指法	吹奏要领
7̣	●●●●●●●	气流最缓最轻
1	●●●●●●◐	气流最缓
2	●●●●●●○	气流加急
3	●●●●●○○	气流较急
4	●●●●○●○	气流适中
5	●●●●○○○	气流适中
6	●●●○○○○	气流适中
7	●●○○○○○	气流适中
1̇	●○●●●●● ●○●●●●○	气流较缓
2̇	●○○○○○○	气流较缓
3̇	○○○○○○○	气流最缓

【提示】：黑色实心的●表示按住音孔，白色空心的○表示松开音孔，◐表示开半孔。

全按作"4"指法

发音	指法	吹奏要领
2̇	●●●●●●●	气流最缓最轻
4̇	●●●●●●●	气流加急
5̇	●●●●●●○	气流较急
6̇	●●●●●○○	气流较急

续表

发音	指法	吹奏要领
$\dot{7}$	●●●○●●●	气流适中
1	●●●○○○○	气流适中
2	●●○○○○○	气流适中
3	●○●○○○ ●○●●●○	气流较缓
4	●○○○○○○	气流较缓
5	○○○○○○○	气流更缓

【提示】：黑色实心的●表示按住音孔，白色空心的○表示松开音孔。